Ed. Manet

L'ATELIER DES MAÎTRES

Ed. Manet

MANET

Nathaniel Harris

Documents rassemblés par

BRIDGEMAN ART LIBRARY

EDITIONS ATLAS

Édité par :

France : ÉDITIONS ATLAS s.a.,
89, rue La Boétie, 75008 Paris

Belgique : ÉDITIONS ATLEN s.a.,
avenue Georges-Rodenbach 4, 1030 Bruxelles

En couverture : The Bridgeman Art Library, Londres/Neue Pinakothek, Munich

Traduction et réalisation française : Les Quatre Coins Édition
Composition : Régine Ferrandis

© ÉDITIONS ATLAS, Paris, MCMXCIV
© Parragon Book Service Limited, MCMXCIV
Imprimé en CEE

Dépôt légal : janvier 1994
ISBN 2-7312-1559-3

EDOUARD MANET 1832-1883

Ed. Manet

Reconnu comme l'un des chefs de file de la révolution artistique du XIXᵉ siècle, Edouard Manet fut ridiculisé et conspué pendant la majeure partie de sa carrière et considéré comme un rebelle dans l'âme. A l'époque d'un art bien léché et affecté, plein de faux héros et de sentiments doucereux, Manet était le plus grand « peintre de la vie moderne », se consacrant au portrait de l'élégance et des mœurs de la société parisienne. Mais ses tableaux sont des œuvres d'art, non des chroniques.

Ses compositions sont souvent des variations subtiles sur des schémas traditionnels, mais l'artiste rejette le style littéral, « photographique », de ses contemporains. Il a créé, au contraire, un art résolument coloré et contrasté, comportant des passages exécutés d'un pinceau rapide, que certains jugeaient insuffisants, mais dont nous reconnaissons aujourd'hui la force et la hardiesse. A la fois spontané et habile, moderne et traditionnel, l'art de Manet intrigua les hommes de sa génération, mais fit les délices du XXᵉ siècle.

Manet est né le 23 janvier 1832 à Paris, dans un milieu bourgeois aisé (son père était fonctionnaire dans l'administration judiciaire). Par contraste avec ses amis de la bohème, Manet conserva toujours l'allure d'un homme policé, un peu dandy, et très à l'aise dans le monde. Il s'affligeait et se décourageait parfois devant les manifestations d'hostilité envers ses œuvres, espérant toujours la reconnaissance à la fois populaire et officielle. Il était à l'évidence plus solide qu'il n'y paraissait, car il refusa de modifier son style pour l'amour de la gloire.

Son père l'autorisa à devenir peintre à la suite d'un double échec, à l'école et dans la marine. Il fut un élève respectueux sous la direction d'un maître assez connu, et, en 1861, une de ses toiles, *Le Chanteur espagnol*, fut acceptée par le jury du Salon. Puisque le Salon était en fait le seul lieu où un artiste pouvait espérer que son travail fût regardé par un large public, cela aurait pu être considéré comme la première étape d'une carrière à succès.

Mais l'avenir académique de Manet fut compromis lorsqu'il entreprit des peintures «modernes» comme *La Musique aux Tuileries* (p. 10). Rien de ce qu'il soumit au Salon de 1863 ne fut accepté; mais les artistes «recalés» furent si nombreux, que Napoléon III organisa un Salon des Refusés, qui se déroula en même temps que le Salon officiel. *Le Déjeuner sur l'herbe* (p. 13) causa un scandale aux Refusés. Le pire était à venir quand l'*Olympia* (p. 15) fut montré au Salon deux ans plus tard. La plus grave offense de Manet avait été d'exposer une jeune femme nue, si visiblement moderne; ses respectables contemporains peignaient des nus bien plus érotiques, mais protégés par leurs décors «classiques» qui les rendaient moins «vulgaires» et moins dérangeants.

Dans les années 1860, Manet fut reconnu comme le chef de file des jeunes générations, et ses amis rebelles, comme Degas et Claude Monet, se réunissaient souvent autour de lui au café Guerbois et autres lieux de rencontre. Mais en 1874, lorsqu'ils organisèrent une exposition de groupe, que l'on appelle aujourd'hui «première exposition impressionniste», Manet se tint à l'écart, restant toujours persuadé que «le Salon demeurait le véritable champ de bataille». Cependant, au contact de Monet, il fit effectivement l'expérience de la peinture en plein air, et, par la même occasion, celle de couleurs plus éclatantes.

En 1878, Manet commença à souffrir de douleurs dans les jambes, symptômes d'une ataxie locomotrice, faisant probablement suite à une contamination antérieure de syphilis. Manet travaillait de plus

en plus difficilement, mais réalisa quand même un dernier chef-d'œuvre, *Un bar aux Folies-Bergère* (p. 74), et peignit des fleurs presque jusqu'à la fin. Le 14 avril 1883, la gangrène prit dans la jambe gauche et il fallut l'amputer. L'opération ne le sauva pas et il mourut seize jours plus tard, âgé de 51 ans seulement.

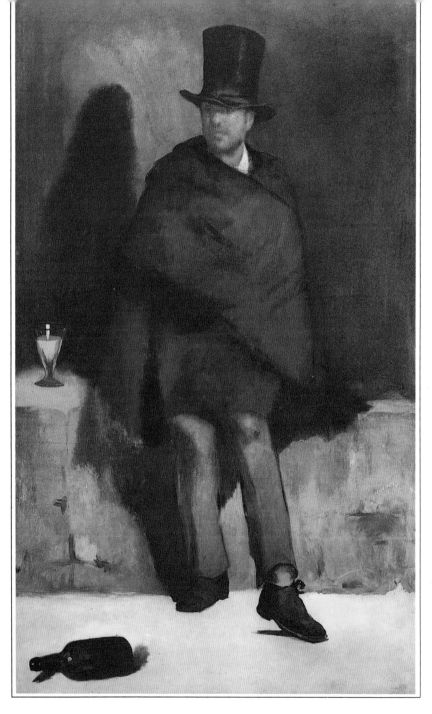

◁ **LE BUVEUR D'ABSINTHE,**
1858-1859

Huile sur toile. 81,5 x 106 cm
Copenhague, Ny Carlsberg Glyptotek

En présentant ce tableau au Salon
de 1859 où étaient exposées les
meilleures œuvres des artistes
contemporains, Manet espérait
obtenir son premier succès.
Son modèle était Collardet, pilier
de bar qui hantait les abords du
Louvre. Le jury, qui voyait dans *Le
Buveur d'absinthe* une fâcheuse
illustration des tendances réalistes,
le refusa ; Thomas Couture, le
maître de Manet,
le critiqua également. Les effets
dévastateurs de l'absinthe sur le
cerveau étaient déjà bien connus,
et la peinture de Manet aurait pu
aisément être acceptée comme
une leçon de morale, s'il avait traité
le sujet plus classiquement.
Les traits brouillés du buveur n'ont
aujourd'hui rien de choquant, mais
cette liberté d'exécution fut prise
pour de l'ignorance par
les critiques habitués aux détails
méticuleusement peints. Le
buveur apparaît encore, au milieu
d'un groupe, dans
Le Vieux Musicien (vers 1862).

▷ **LOLA DE VALENCE**, 1862

Huile sur toile. 123 x 92 cm
Paris, musée d'Orsay

Pendant une grande partie du
XIX^e siècle, tout ce qui était
espagnol avait, en France, un
parfum exotique et romanesque.
Manet, qui n'échappait pas à cette
influence, voulut l'exploiter : après
l'échec du *Buveur d'absinthe*, il avait
peint une étude de guitariste assez
banale, *Le Chanteur espagnol*, qui fut
son premier succès au Salon. La
chatoyante *Lola de Valence*, œuvre
bien meilleure, fut refusée en 1862,
mais Manet continua de
s'intéresser à l'Espagne (voir p. 22
et 24). Lola Melea, connue sous le
nom de Lola de Valence, était la
vedette de la compagnie de danse
Camprubi qui se produisait à
l'Hippodrome. Elle fit une si forte
impression sur son ami et musicien
Zacharie Astruc, que celui-ci
composa et publia une chanson sur
elle ; pour la couverture de la
partition, Manet exécuta une
lithographie la représentant. Cette
peinture fut faite dans son atelier,
mais Manet ajouta des décors de
scène et suggéra le public
attendant l'entrée de Lola.

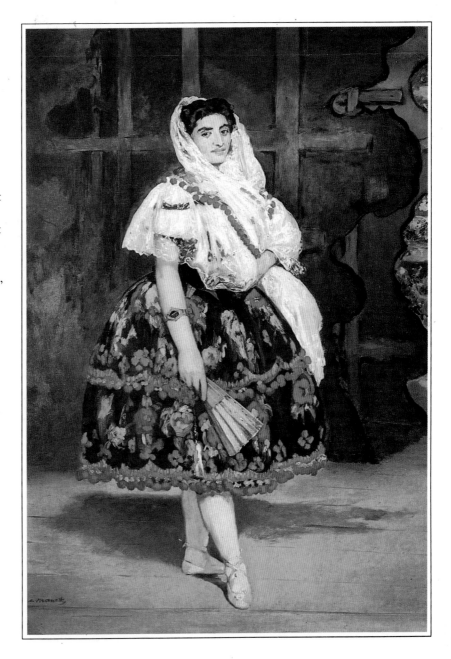

▷ **LA MUSIQUE
AUX TUILERIES**, 1862

*Huile sur toile. 76 x 118 cm
Londres, National Gallery*

Au printemps de 1863, Manet
exposa plusieurs œuvres chez son
marchand, Louis Martenot. Elles
furent accueillies sans grand
enthousiasme, et *La Musique aux
Tuilerie*s fut vraiment éreintée, car
on trouva son sujet trivial. C'est le
premier chef-d'œuvre incontesté
de Manet et le premier signe que
l'artiste deviendrait « le peintre de
la vie moderne ». La scène se passe
dans les jardins proches du palais
des Tuileries, aujourd'hui disparu ;
un orchestre joue devant une
assistance élégante composée
surtout d'éminentes personnalités
de la vie artistique et littéraire :
Manet lui-même (à l'extrême
gauche) et Baudelaire qui a sans
doute fortement influencé l'artiste.
Le regard, qui ne peut se
concentrer sur un axe unique,
parcourt la toile de tous côtés, aussi
mobile que la foule.

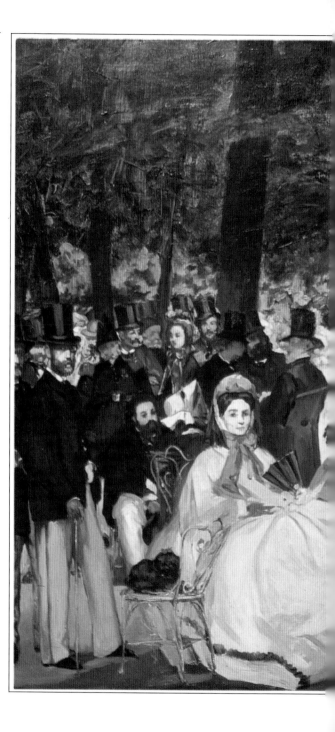

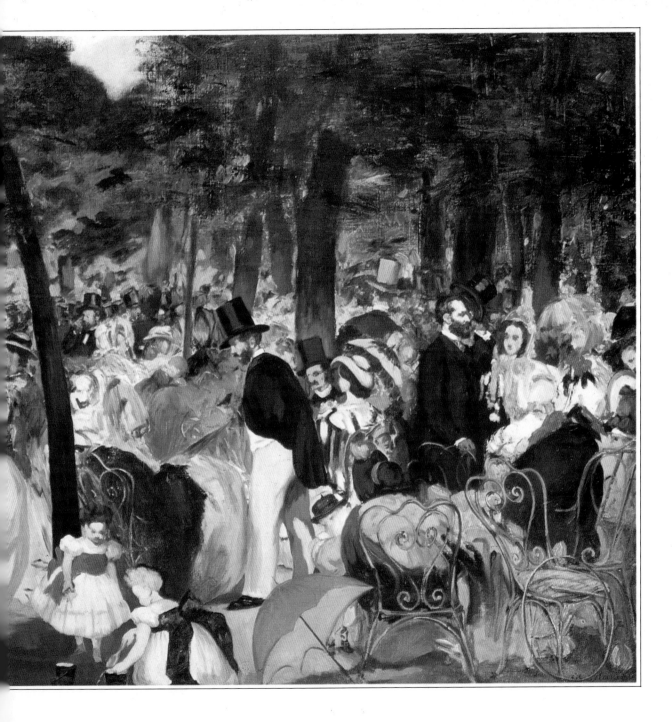

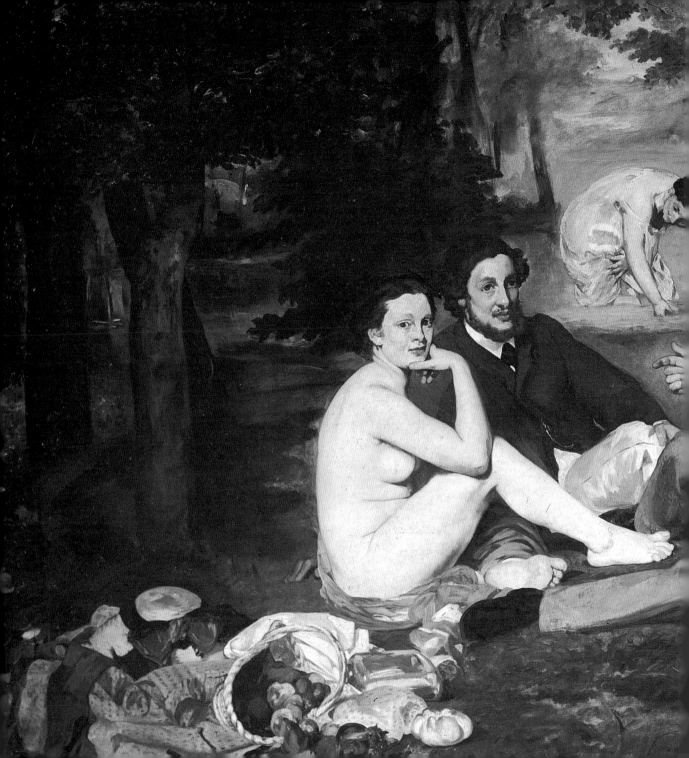

◁ **LE DÉJEUNER
SUR L'HERBE**, 1863

*Huile sur toile. 208 x 264 cm
Paris, musée d'Orsay*

Ce tableau est la première œuvre
de Manet à avoir soulevé un
véritable scandale. C'était une de
ses tentatives les plus hardies pour
réconcilier tradition et modernité,
car l'association du nu-habillé et de
la scène en pleine nature, pouvait
supporter la comparaison avec le
célèbre *Concert champêtre* de
Giorgione ; de plus, la disposition
des personnages s'inspirait d'une
gravure du XVIᵉ siècle. Pourtant, ces
« respectables » antécédents ne
suffirent pour sauver l'œuvre d'une
tempête d'insultes lors de sa
présentation au Salon des Refusés
de 1863. On acceptait des nus bien
plus érotiques, pourvu qu'ils aient
une apparence vaguement
« classique » et ancienne. Mais une
fille nue, regardant effrontément le
spectateur et de surcroît
accompagnée de jeunes gens en
costumes modernes, était
simplement immorale ! Le modèle
était Victorine Meurent, que
Manet a peint de nombreuses fois ;
les hommes étaient probablement
son frère Gustave et le sculpteur
Ferdinand Leenhoff, son futur
beau-frère.

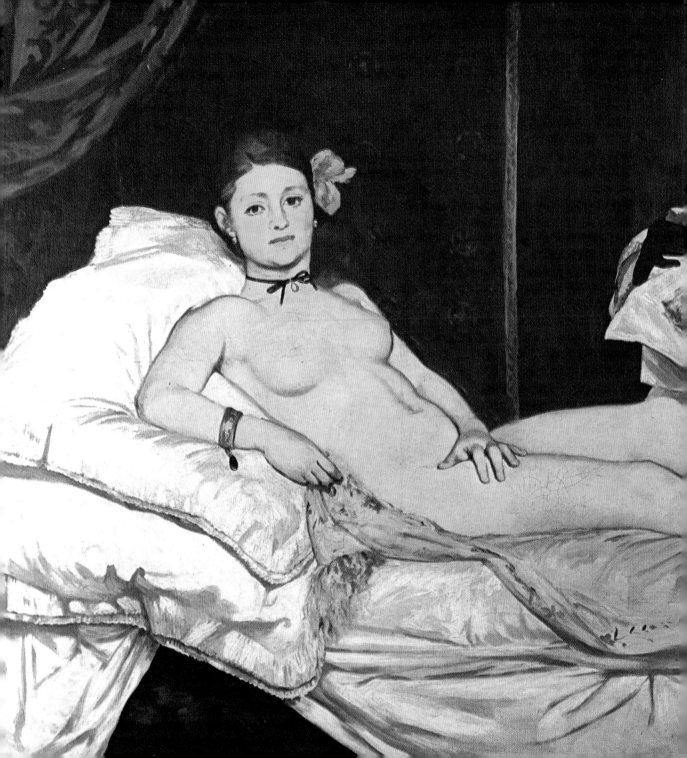

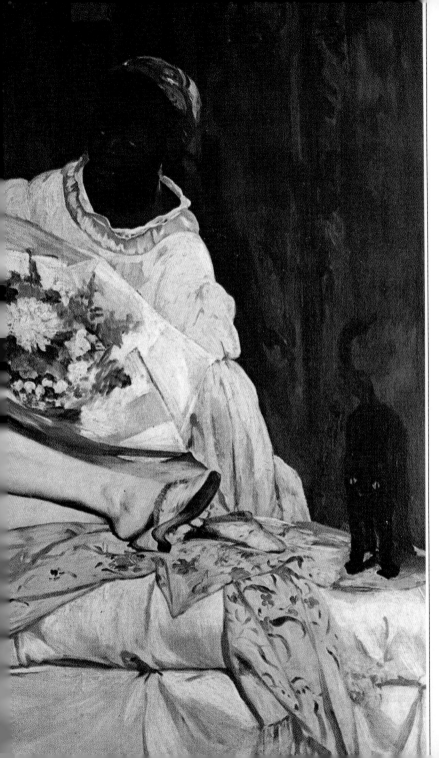

◁ **OLYMPIA**, 1863

Huile sur toile. 130,5 x 190 cm
Paris, musée d'Orsay

Dans *Olympia*, comme dans *Le Déjeuner sur l'herbe* (p. 13), Manet s'inspira d'un tableau célèbre (ici, la *Vénus d'Urbin* de Titien), donnant sa propre variation « moderne » du sujet. Curieusement, le jury accepta ce tableau pour le Salon de 1865, où il fit immanquablement scandale ; deux gardiens furent mobilisés pour éviter un acte inconsidéré, puis il fut accroché plus en hauteur. Les gens trouvaient *Olympia* offensante pour deux raisons : c'était à l'évidence une courtisane ; elle n'était ni langoureuse ni aguichante, mais plutôt froide et sûre d'elle-même, cherchant à faire baisser les yeux de son visiteur, c'est-à-dire du spectateur, dont l'arrivée avait hérissé le dos du chat de façon hostile. Des détails érotiques, comme le ruban autour de son cou et la mule qui se détache du pied, atténuaient l'outrage, bien que les critiques, pour justifier leur colère, aient fait une fixation sur sa chair « sale » et sa ressemblance avec un « singe ». Le modèle est Victorine Meurent (voir p. 13 et 42).

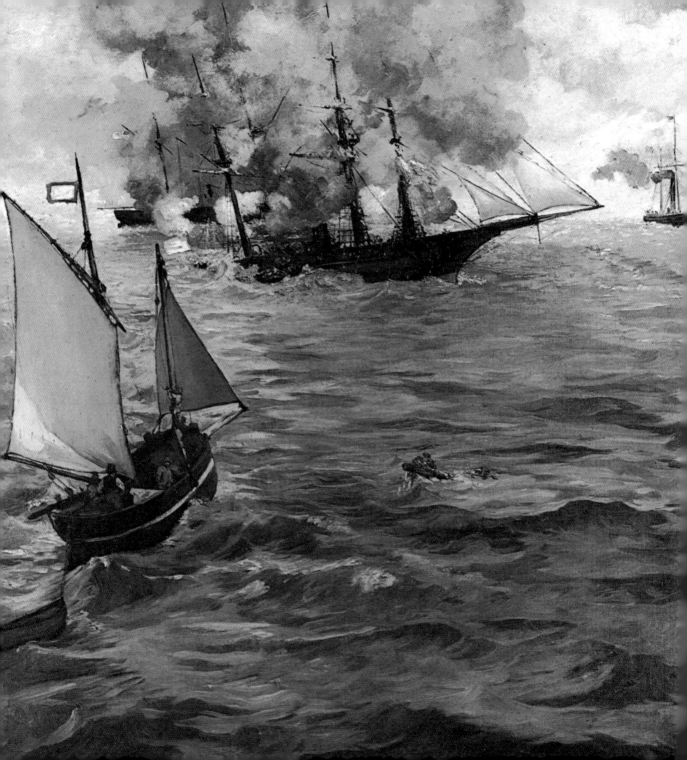

◁ LE COMBAT DU *KEARSARGE*
ET DE L'*ALABAMA*, 1864

Huile sur toile. 134 x 127 cm
Philadelphie, Philadelphia Museum of art

Cette bataille navale se déroula
pendant la guerre de Sécession
entre les Nordistes (Unionistes) et
les Sudistes (Fédérés). La corvette
des Nordistes, le *Kearsarge*, affronta
l'*Alabama*, le corsaire des Fédérés
qui, depuis deux ans, attaquait leur
flotte avec succès. Le duel eut lieu
à quelques encablures de
Cherbourg. Du rivage, une foule
immense assistait à la scène, et,
selon certains récits – sans doute
fictifs –, Manet aurait ramé vers le
large pour mieux voir. Sa version
de l'événement est peinte comme
s'il avait été à bord d'une barque :
la ligne d'horizon est haute et la
mer agitée occupe la plus grande
partie de la toile. Les combattants
sont côte à côte et se bombardent
au milieu de nuages de fumée.
Apparemment, Manet a choisi le
moment où l'*Alabama* (le plus
proche de nous) s'est brisé et a
sombré. Pour la première fois, le
peintre s'inspirait d'un événement
historique.

COURSES À LONGCHAMP,
AU BOIS DE BOULOGNE, 1864

Huile sur toile. 43,9 x 84,5 cm
Chicago, The Art Institute
▷ *Double page suivante 18-19*

Le sentiment du mouvement et du
drame de ces *Courses à Longchamp*
est très inhabituel dans l'œuvre de
Manet. Edgar Degas – ami de
Manet, mais aussi son rival très
acerbe – se vantait d'être le
premier artiste à s'être mesuré à un
sujet aussi indiscutablement
moderne que les courses et les
jockeys; c'est donc ici la réponse
indirecte de Manet. Contrairement
à Degas, il peint la course elle-
même, et la peint comme personne
ne l'avait jamais fait. Au lieu d'être
montrés de côté, les chevaux
foncent droit sur nous (un point de
vue qui cessera d'être suicidaire le
jour où les caméras auront été
dissimulées sur le trajet de la
course). La touche rapide du
pinceau, très efficace, crée un effet
d'action impétueuse au milieu de
nuages de poussière. A l'époque de
l'exécution de cette toile,
Longchamp n'existait que depuis
quelques années et sa situation,
dans le Bois de Boulogne, en faisait
le champ de courses de Paris, ce
qui convenait tout à fait à Manet,
citadin dans l'âme.

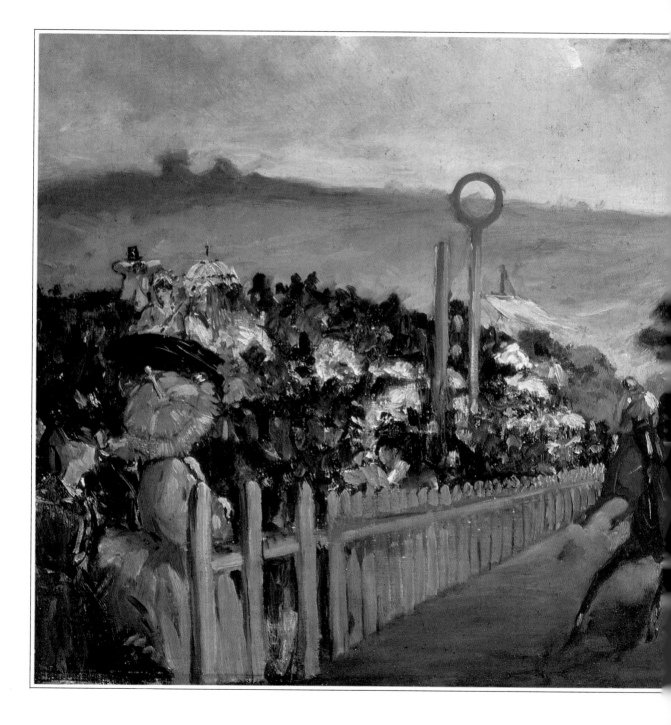

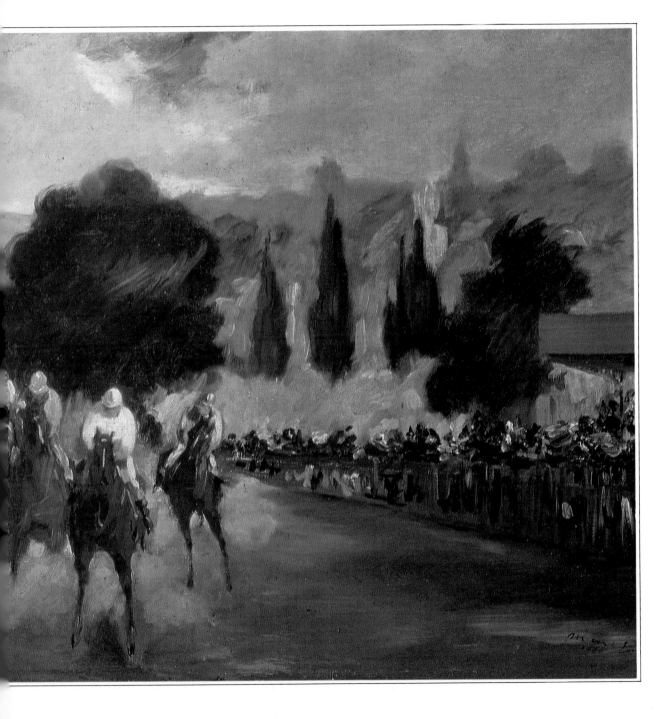

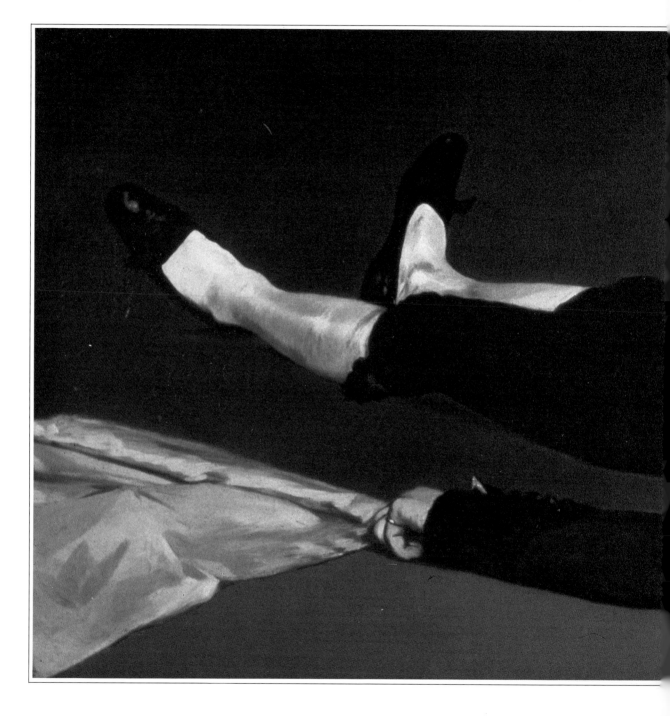

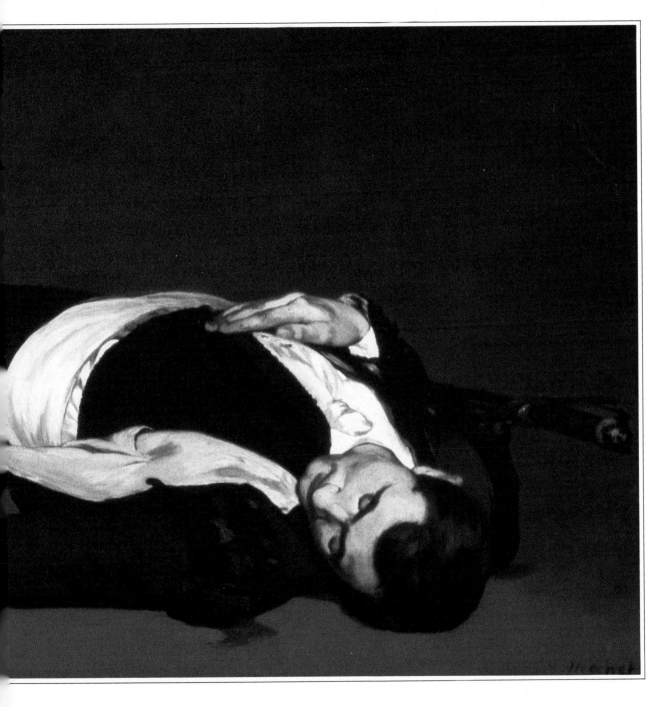

LE TORERO MORT, 1864-1865

Huile sur toile. 75,9 x 153,3 cm
Washington, National Gallery of Art
◁ *Double page précédente 20-21*

En 1864, le jury du Salon accepta
deux offres de Manet pour cette
année-là. L'une d'elles était un
grand tableau intitulé *Épisode d'une*
course de taureaux, montrant un
matador mort et un taureau furieux,
encore en liberté. Plus tard, sans
doute irrité par les critiques disant
que le taureau était trop petit,
Manet découpa la toile; une
caricature le montra même en jouet
d'enfant sur roulettes. Un morceau,
le *Torero mort*, fut remanié,
devenant ainsi une œuvre à part
entière, comme l'autre partie,
appartenant à la Collection Frick,
à New York. Le tableau est
remarquable par sa belle
combinaison de couleurs pleines
de hardiesse et le traitement
puissant des tissus, notamment
les chaussettes de l'homme mort.
Voici encore un exemple de la
fascination de Manet pour
l'Espagne. Il aborde le thème
espagnol par excellence, peu
de temps avant d'effectuer son
premier voyage dans ce pays.

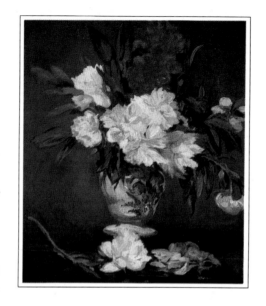

△ **VASE DE PIVOINES SUR PIÉDOUCHE,** 1864

Huile sur toile. 93,2 x 72 cm
Paris, musée d'Orsay

Les pivoines ont été introduites
d'Extrême-Orient en Europe au
XIXᵉ siècle. Le peintre n'avait
aucune peine à cultiver des
pivoines dans son jardin de
Gennevilliers, mais ces fleurs
étaient encore synonymes de luxe
exotique. Pour se détendre, Manet
revenait de temps à autre à la
nature morte; mais il ne s'y
consacra que peu de temps – pour
des pivoines essentiellement –,
sauf dans les dernières années de
sa vie (voir p. 78). La nature morte
et la peinture de fleurs étaient des
genres bien connus de l'art flamand
que Manet admirait tant. On trouve
peut-être ici un écho du contenu
symbolique des œuvres flamandes :
les boutons, les fleurs écloses et les
pétales fanés et tombés
représentent le cycle complet de la
croissance et du déclin, nous
rappelant que la vie est éphémère.
Cependant, ces réflexions ne sont
pas indispensables pour prendre
plaisir à regarder ce tableau
agréable et sensuel.

◁ **CHAMP DE COURSES**, 1865

Huile sur toile. 41 x 31 cm
Cincinatti, Art Museum

Manet était facilement mécontent de ses efforts ou découragé par une critique hostile. Lorsque c'était le cas, il détruisait souvent des œuvres ambitieuses, dont il découpait les morceaux qui lui paraissaient acceptables pour faire de petits tableaux. Ce fragment de *Courses à Longchamp* en est un exemple : ces femmes sont peintes à grands traits, car, à l'origine, elles ne sont pas le sujet principal de la composition. Manet se révèle pourtant un observateur subtil : le menton levé pour mieux voir, celle de droite est saisie dans une attitude qu'on peut encore observer sur un champ de courses. Ce sont des dames à la mode, portant d'élégants chapeaux et une immense crinoline sous leur manteau ; l'ombrelle de la silhouette au premier plan est rendue par une touche surprenante. Le découpage de Manet aboutit à une habile composition ; des roues à peine entrevues suffisent à signaler la présence de calèches derrière les spectatrices.

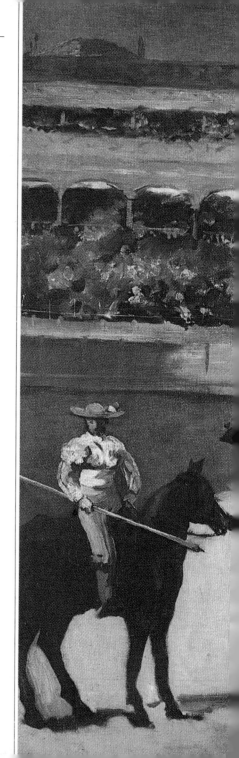

▷ LA « PLAZA DE TOROS », 1865-1866

Huile sur toile. 90 x 110 cm
Paris, musée d'Orsay

Ayant été, pendant des années, influencé par la mode espagnole, Manet finit par franchir les Pyrénées et visita ce pays en septembre 1865, en partie pour échapper aux retombées du scandale de l'*Olympia* (p. 15). Il n'apprécia ni le climat ni la nourriture, et, au bout de dix jours, pris par le mal de Paris, il décida de rentrer. Cependant, il rapporta des dessins de combats de taureaux auxquels il avait assisté avec son ami Théodore Duret (p. 29).

Parmi les tableaux qu'il en tira, cette œuvre est la plus grande et la plus élaborée. Elle saisit le moment que Manet décrivit par anticipation dans une lettre à Baudelaire : le « picador et son cheval renversés, sauvagement encornés par les taureaux, tandis qu'un groupe de chulos (assistants) essaient de détourner les bêtes furieuses ». L'anonymat des toréros et du public sans visage, renforce le caractère rituel de ce combat.

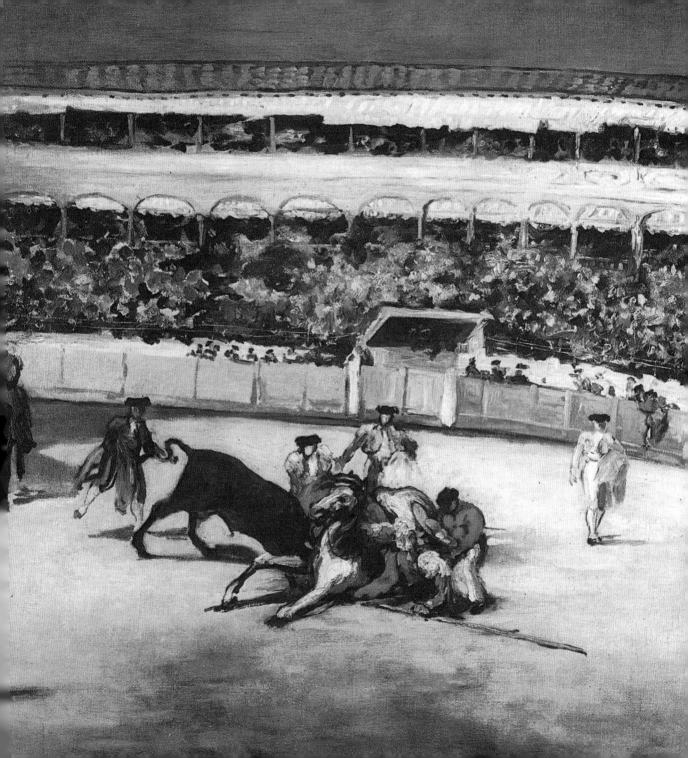

▷ **LE FIFRE**, 1866

Huile sur toile. 161 x 97 cm
Paris, musée d'Orsay

La mentalité conformiste des
critiques du XXe siècle se distingua
particulièrement dans leur réaction
à ce tableau délicieux : ils l'ont haï
et dénoncé comme « une enseigne
de costumier ». Ce qui les choquait,
c'était le choix de Manet de
simplifier la peinture à un degré
impensable dans les années 1860.
Ainsi, bien que des éclats de
lumière signalent les replis du
pantalon, presque tout le tableau
est peint en aplat avec des couleurs
franches, nettement délimitées.
A noter, la touche personnelle,
vraiment habile, du peintre qui
utilise les rubans noirs sur le côté
du pantalon comme une sorte de
détourage très accentué. Dans
cette œuvre sont présentes les
deux principales sources
d'inspiration qui influencèrent
Manet : les contours vigoureux et
les teintes des estampes japonaises,
tandis que l'arrière-plan nu (sauf
l'auréole autour du garçon) rappelle
les portraits espagnols, surtout ceux
de Velázquez, tant admiré. Le
modèle était un véritable fifre,
attaché à la garde impériale.

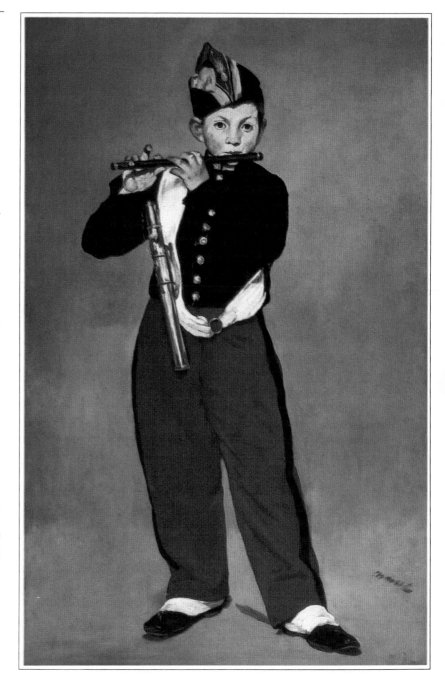

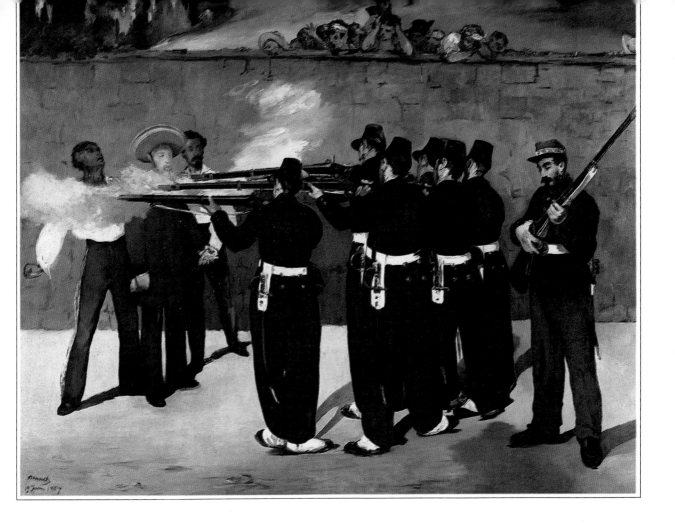

△ **L'EXÉCUTION DE MAXIMILIEN**, 1867

Huile sur toile. 252 x 305 cm
Mannheim, Kunsthalle

Maximilien, archiduc d'Autriche, fut mis sur le trône du Mexique par Napoléon III. Les troupes françaises le maintiennent en place, jusqu'au jour où l'empereur les rappelle, sous la pression des États-Unis. Maximilien fut enlevé par la résistance mexicaine et exécuté avec deux de ses généraux. L'épisode humilia la France entière, et Napoléon III en fut unanimement blâmé. Républicain, Manet critiquait le régime impérial. Les expositions publiques de *L'Exécution* furent interdites, et ce n'est qu'en 1879, à New York, qu'on put voir l'œuvre pour la première fois.

▷ **LE BALCON**, 1868-1869

Huile sur toile. 169 x 125 cm
Paris, musée d'Orsay

Manet travailla beaucoup à ce
tableau et si tout n'y est pas
admirable, certaines plages colorées
sont superbes, notamment les
belles teintes de blancs sur les
robes des femmes et le bleu-mauve
chatoyant de la cravate de l'homme
à la cigarette. C'est encore une
œuvre exécutée sur une variation
d'un thème espagnol. Il supporte la
comparaison avec les *Majas au
balcon* de Goya. La femme assise,
élégamment habillée à l'espagnole,
est Berthe Morisot, amie de Manet
(portrait p. 38). L'homme est le
paysagiste Antoine Guillemet, la
femme qui retire son gant, la
violoniste Fanny Claus. A l'arrière-
plan, le jeune Léon Koëlla
(voir p. 30 et 34) porte un plateau
garni de tasses à café.

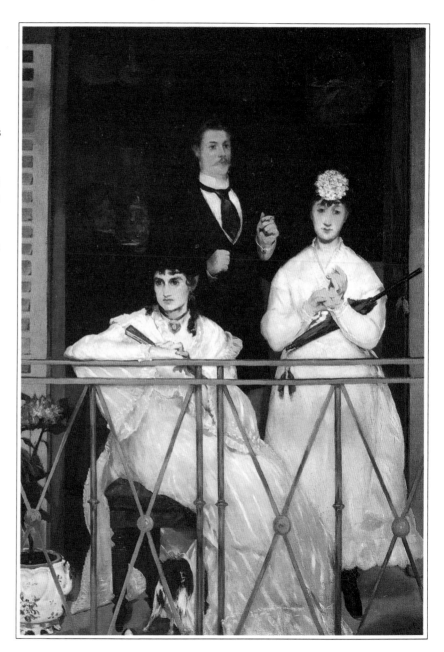

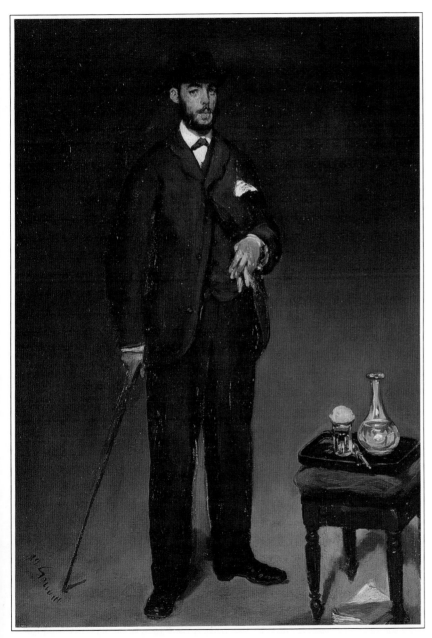

◁ **PORTRAIT DE THÉODORE DURET**, 1868

Huile sur toile. 43 x 35 cm
Paris, musée du Petit Palais

Duret, journaliste et critique, rencontra Manet en Espagne durant le séjour du peintre en 1865 ; les deux hommes allèrent ensemble à des combats de taureaux, admirèrent les peintures de Velázquez au Prado et, à Tolède, visitèrent la cathédrale et virent les peintures d'un autre grand artiste espagnol (bien que né en Crète), Le Greco. Le portrait, apparemment si spontané, produit beaucoup d'effet. La silhouette de Duret, comme celle du *Fifre* (p. 26), se détache sur un fond nu, mais l'espace est occupé par un livre tombé à terre, un tabouret et un plateau portant une carafe et un verre. Duret a laissé une plaisante description de la façon intuitive dont Manet ajoutait un accessoire après l'autre, dont le point d'orgue serait le jaune intense du citron. On notera un trait curieux : la signature de Manet est à l'envers, presque enroulée comme un ver autour de la pointe de la canne de Duret.

▷ **LE DÉJEUNER DANS L'ATELIER**, 1868

Huile sur toile. 118 x 154 cm
Munich, Neue Pinakothek

C'est une des peintures les plus belles et les plus harmonieuses de Manet. Elle fut presque entièrement exécutée à Boulogne, où les Manet avaient loué un appartement pour une partie de l'été, et où l'artiste peignit également des paysages (voir p. 33 et 37). On s'est posé beaucoup de questions sur la signification de ce tableau, mais s'il semble bien renvoyer à un épisode particulier, on ne sait pas lequel. Pris dans un sens large, ce serait peut-être un hommage à l'art flamand, que Manet admirait beaucoup : la scène a la beauté froide d'un intérieur hollandais;

quant à la nourriture sur la table, l'armure et le sabre sur la chaise, ils pourraient être facilement isolés comme des exemples d'un grand genre flamand, la nature morte. Même Léon Koëlla, le personnage central est hollandais, étant le fils de sa femme (probablement celui de Manet, voir p. 34). L'homme barbu fumant un cigare est Auguste Rousselin, un artiste que Manet avait connu quand ils étaient étudiants; il semble qu'il ait pour fonction d'introduire dans le tableau une note grossière qui mette en évidence l'élégance raffinée du jeune homme.

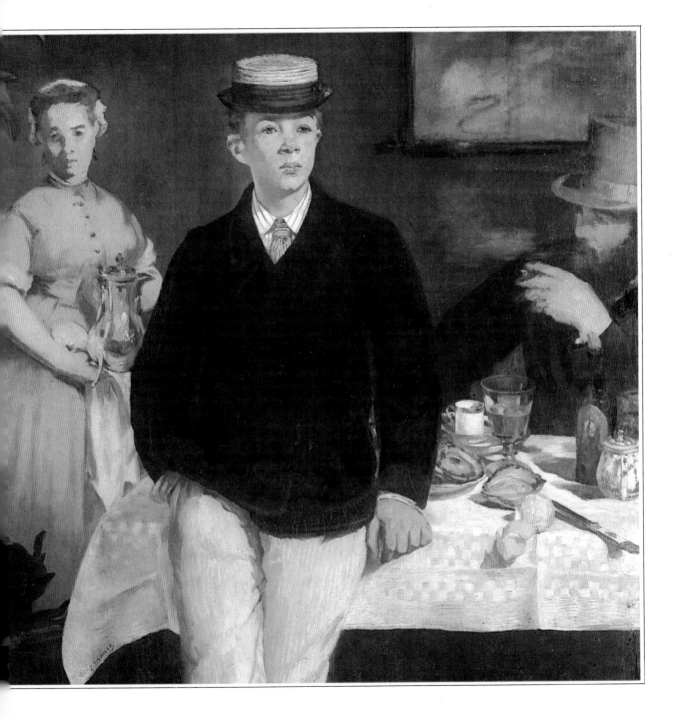

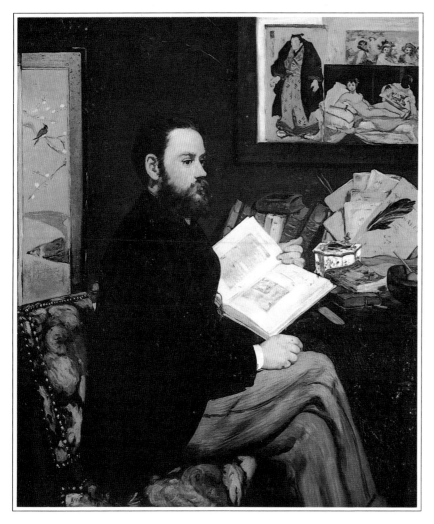

◁ **PORTRAIT D'ÉMILE ZOLA,** 1868

Huile sur toile. 146 x 114 cm
Paris, musée d'Orsay

Quand Manet peignit ce portrait, Zola n'était pas encore l'auteur de romans scandaleux comme *Nana* et *Germinal*. Jeune journaliste et critique d'art, il a toujours soutenu Manet dans les nombreuses polémiques sur son art. Il avait loué des œuvres comme *Le Fifre* (p. 26), refusé par le jury du Salon, et en janvier 1867, il publia la première étude sérieuse sur l'œuvre de Manet. L'artiste répondit en offrant à l'écrivain ce superbe portrait de lui. La ressemblance est bonne, plutôt flatteuse, mais les objets figurant dans le bureau de Zola en disent plus long sur le peintre que sur son modèle. La plume d'oie attire notre attention sur un essai de Zola sur Manet et trois reproductions relient l'artiste à deux influences majeures dans son œuvre : une estampe japonaise, une lithographie d'après un tableau de Velázquez, et la propre *Olympia* de Manet.

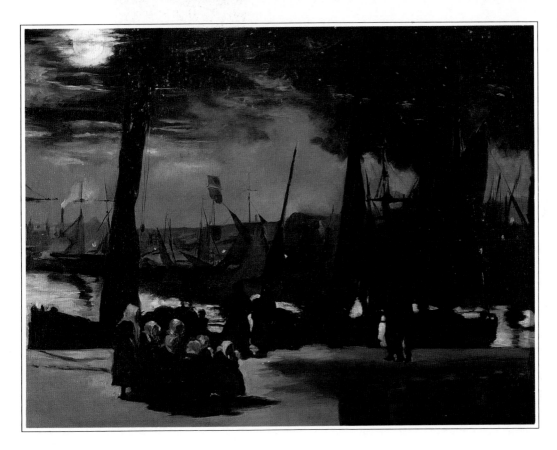

△ **CLAIR DE LUNE SUR LE PORT DE BOULOGNE**, 1869

Huile sur toile. 82 x 101 cm
Paris, musée d'Orsay

En 1869, Manet était toujours considéré comme le chef de file de la jeune génération, mais il y avait de nouveaux rivaux de grand talent, tels Monet et Renoir. C'étaient de vieilles connaissances de Manet qui venaient souvent au Café Guerbois, où il passait souvent ses soirées. Il se rendait peu à peu à leur conviction : la peinture en plein air, directement face au sujet, possédait une spontanéité et une fraîcheur que les paysages académiques étaient incapables de rendre. En vacances à Boulogne, Manet fit ses premières expériences dans cette direction : le résultat en fut le vivant et trépidant *Départ du vapeur de Folkestone. Clair de lune sur le port de Boulogne* en est une sorte de pendant : le quai est tranquille, une grappe de femmes, blotties les unes contre les autres, attendent le retour des pêcheurs et les mâts, au repos, pointent vers le ciel nocturne brillamment étoilé.

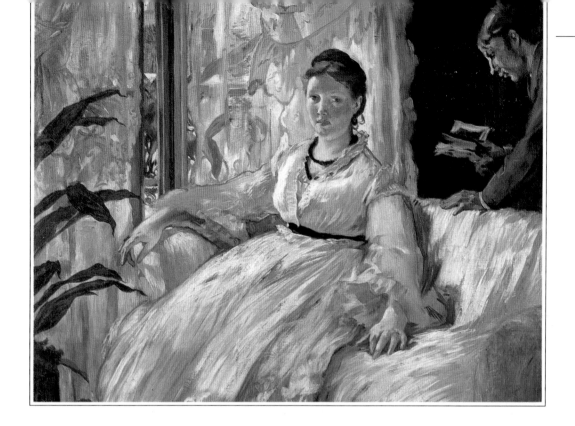

△ **LA LECTURE (MADAME MANET ET SON FILS)**, 1865-1873

Huile sur toile. 61 x 74 cm
Paris, musée d'Orsay

C'est un véritable tour de force de blanc sur blanc, avec des passages magnifiquement peints qui expriment la texture vaporeuse et presque transparente des tissus. Cet «océan de blancs» met en valeur la carnation épanouie et pleine de santé du visage de la femme. Le modèle est Suzanne, la femme hollandaise de Manet, de son nom de jeune fille Suzanne Leenhoff. De deux ans plus âgée que Manet, elle avait été professeur de piano chez les parents du peintre. Elle était retournée en Hollande pour accoucher de son fils, Léon Koëlla ou Leenhoff, que l'on a souvent fait passer pour son plus jeune frère. Le père présumé, Koëlla, n'a sans doute jamais existé. L'évidente affection de Manet pour le garçon, les nombreux portraits qu'il a faits de lui et ses dispositions testamentaires le désignent comme le père de Léon. Il n'épousa Suzanne qu'en 1863, fait qui n'est probablement pas sans rapport avec la mort du père de Manet, l'année précédente.

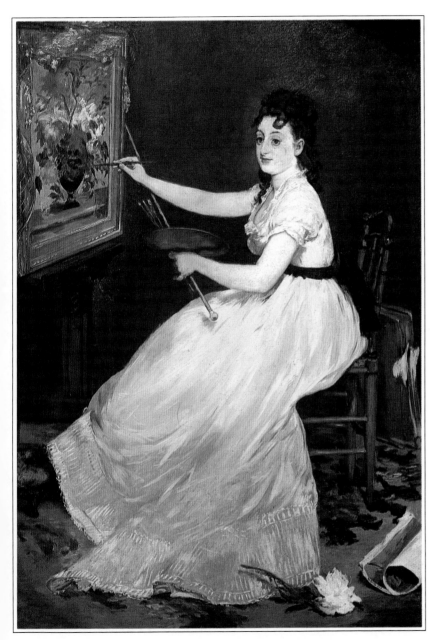

◁ **PORTRAIT D'ÉVA GONZALÈS**, 1870

Huile sur toile. 191 x 133 cm
Londres, National Gallery

Éva Gonzalès est la seule personne que Manet ait accepté comme véritable élève, bien qu'il ait eu une certaine influence sur Berthe Morisot, peintre elle aussi, qui devint un peu jalouse de la jeune femme. Fille d'un romancier, cette élève de vingt ans avait déjà travaillé avec un artiste à la mode, aujourd'hui oublié, Chaplin. Elle en apprit bien plus avec Manet, et malgré son talent modeste, elle eut un certain succès. C'est au début de leur rencontre que Manet commença son portrait. Même en la représentant devant son chevalet, le peintre insiste sur son statut d'amateur : en effet, sa tenue n'est guère adaptée et elle peint avec désinvolture, comme à distance, sans grande concentration.

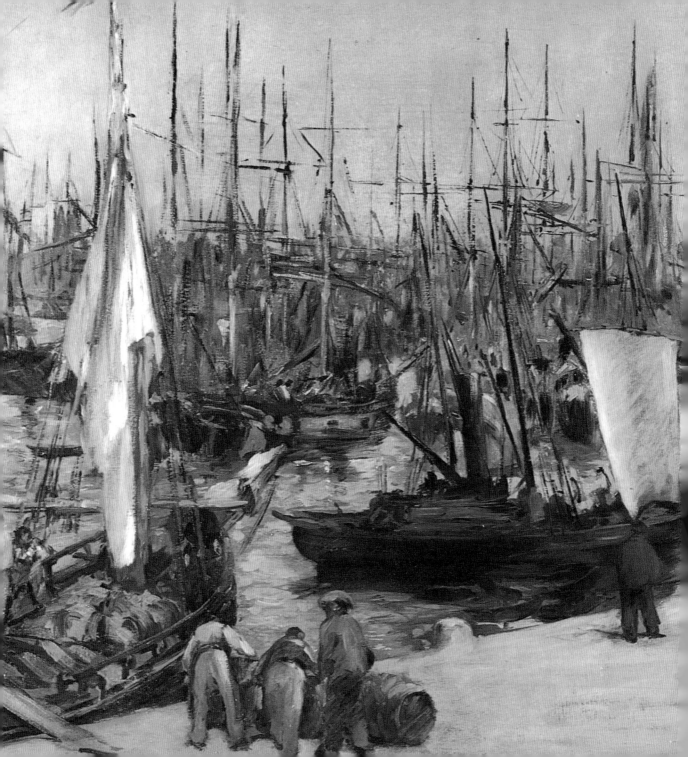

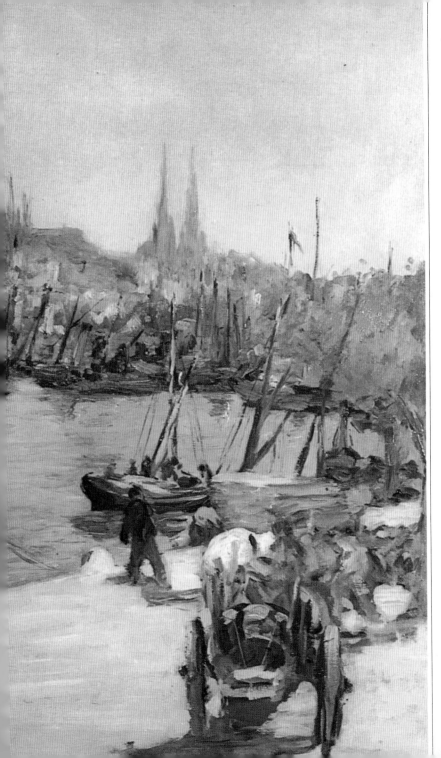

◁ **LE PORT DE BORDEAUX,** 1871

Huile sur toile. 65 x 100 cm
Suisse, collection particulière

Il est vraiment impossible de
deviner, en comparant ce tableau
au précédent, que de terribles mois
de guerre et de souffrance
les séparent. En juillet 1870,
Napoléon III déclarait la guerre à la
Prusse. Après la défaite de l'armée
française, ce fut le siège de Paris.
Manet fit partir sa famille mais
resta sur place comme officier de la
garde nationale. Durant ces quatre
mois, ce fut la famine et Manet lui-
même « mourait de faim ». La
capitulation eut lieu le 28 janvier;
quinze jours plus tard, Manet
rejoignit sa famille dans le Sud-
Ouest et passa plusieurs semaines à
Arcachon. Pendant qu'il réglait ses
affaires à Bordeaux, il peignit
ce tableau de la fenêtre d'un café.
La scène est calme : l'animation du
premier plan retient moins
l'attention que l'enchevêtrement
curieux des mâts et des flèches de
la cathédrale.

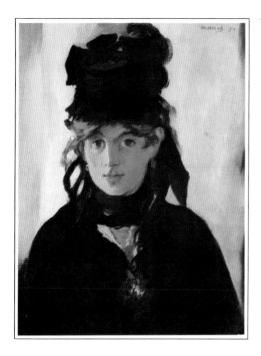

△ BERTHE MORISOT AU BOUQUET DE VIOLETTES, 1872

Huile sur toile. 55 x 38 cm
Collection particulière

C'est à la fin des années 1860 que Manet rencontra Berthe Morisot qui devint une amie intime de la famille. Elle fut son modèle en plusieurs occasions, notamment pour *Le Balcon* (p. 28). Berthe Morisot avait un réel talent de peintre, et, même si elle apprit beaucoup avec Manet, elle était une adepte de la peinture en plein air. Elle était par ailleurs un membre respecté des impressionnistes, aux théories desquels n'adhéra jamais complètement Manet. La virtuose utilisation du noir (teinte « non naturelle » exclue par les impressionnistes) était un trait du style de Manet; sa forte présence rend le portrait saisissant, mais le visage du modèle domine. Son regard aigu et direct fait face au spectateur, le retient de regarder un autre point du tableau. Comme on le sait, les relations entre Manet et Berthe Morisot étaient platoniques; en 1874, elle épousa Eugène, le frère du peintre.

▷ LE CHEMIN DE FER, 1872-1873

Huile sur toile. 93 x 114 cm
Washington, National Gallery of Art

Peinture aux étranges contrastes : des couleurs exquises, une séduisante jeune femme en bleu avec son chien et un livre, une petite fille, joliment vêtue qui observe, et l'arrière-plan bruyant, enfumé et poussiéreux des locomotives et des wagons. La scène se passe juste au-dessus de la voie ferrée de la gare Saint-Lazare, proche de l'atelier de Manet et du quartier des Batignolles. Malgré son vif désir de devenir le « peintre de la vie moderne », les relations de Manet avec le monde contemporain n'étaient pas directes et passaient par l'art ; ce n'est donc pas un hasard si, au lieu de la locomotive, on ne voit que de gros nuages de vapeur qui suggèrent la présence des machines. La femme est Victorine Meurent, le modèle du *Déjeuner sur l'herbe* (p. 13) et d'*Olympia* (p. 15).

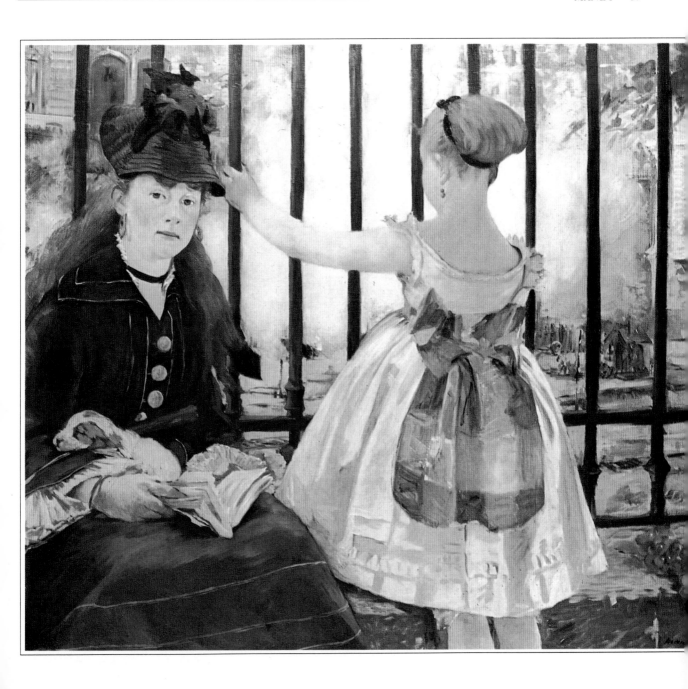

▷ **SUR LA PLAGE,** 1873

Huile sur toile. 59,6 x 73,2 cm
Paris, musée d'Orsay

En 1869, Manet avait commencé à s'intéresser à la peinture en plein air, poussé par les expériences de ses jeunes amis, tel Claude Monet. Cette année-là, Monet et Renoir avais mis au point une technique nouvelle : par une application rapide de taches fragmentées de couleur pure, ils restituaient toute l'atmosphère vibrante de la scène qu'ils peignaient. Telle était la technique du paysage impressionniste, violemment rejeté à l'époque, mais extrêmement populaire aujourd'hui. Manet ne l'adopta jamais complètement, sans pour autant refuser de peindre certaines parties d'une manière rapide et enlevée qui donnait le sentiment d'un mouvement ; à partir de 1873, il lui arrivait, à l'occasion, de travailler en extérieur. A Berck, il a peint quelques marines et cette scène de plage, très réussie, pour laquelle ont posé sa femme Suzanne et son frère Eugène.

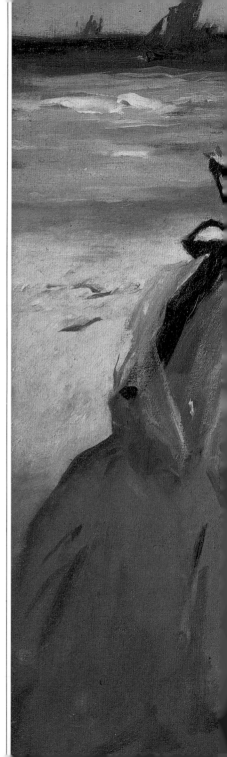

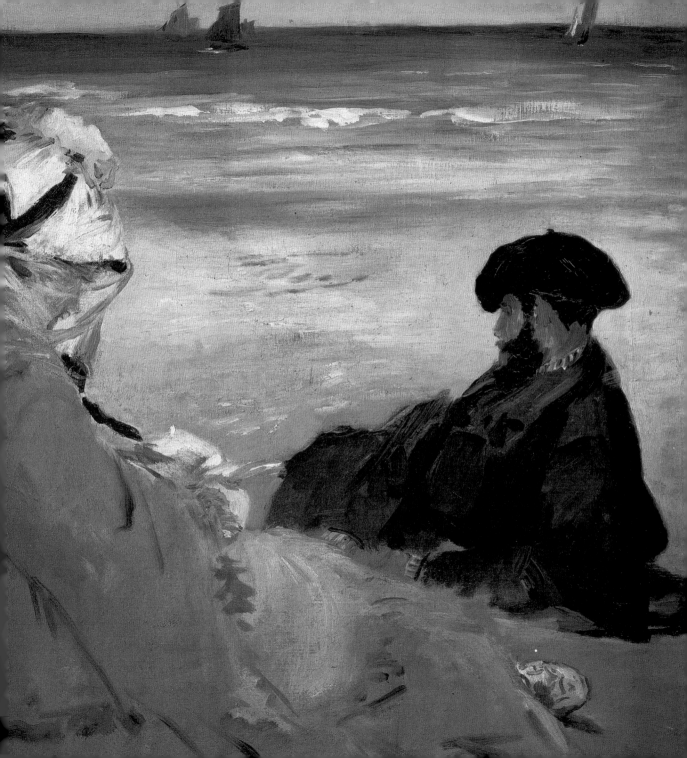

▷ PARTIE DE CROQUET
À PARIS, 1873

Huile sur toile. 72 x 106 cm
Francfort-sur-le Main,
Stadelsches Kunstinstitut

Ce lieu frais et ombragé est le
jardin parisien d'Alfred Stevens,
peintre belge alors à la mode, ami
et admirateur de Manet; c'est peut-
être lui qui tourne le dos. Les
femmes ont été identifiées:
Victorine Meurent, célèbre modèle
de Manet (p. 13 et 15) et Alice
Lecouvé, le modèle de Stevens,
qui s'apprête à frapper la boule. A
l'arrière-plan, Paul Roudier, un
autre ami de Manet, semble
s'intéresser plus aux beautés de la
nature qu'au jeu. Dans le jardin de
Stevens se sont déroulés de
nombreux matches de croquet, il
devait donc être un amateur
enthousiaste. Mais ici, ce sont les
femmes qui s'affrontent, et
semblent jouer avec beaucoup de
sérieux; leurs costumes d'été, longs
et amples, expliquent pourquoi ce
jeu si digne convient si bien au
dames. Ce tableau plaisant, peint
très librement, disparut pendant
des années, jusqu'au jour où il
réapparut chez un brocanteur.

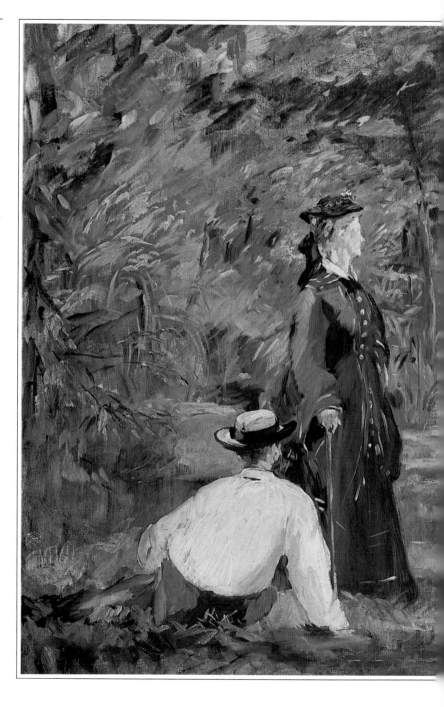

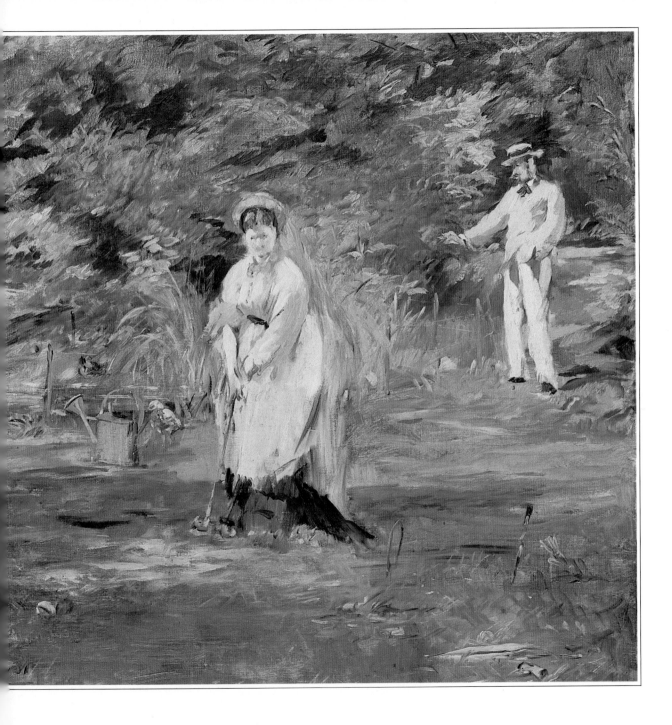

▷ **LA DAME AUX ÉVENTAILS
(PORTRAIT DE NINA DE
CALLIAS),**
1873-1874

*Huile sur toile. 113 x 166 cm
Paris, musée d'Orsay*

Le modèle de ce portrait est Marie
Anne Gaillard, personnalité
parisienne qui préférait être
appelée Nina de Callias. Elle
menait une vie un peu bohème et
autodestructrice ; pendant quelques
années, son salon fut pour
les artistes et les intellectuels un
lieu de rencontre ; sa générosité et
ses réels talents lui valurent
de nombreux amis, mais sa vie
extravagante la fit mourir
prématurément, à l'âge de 39 ans.
Sans porter de jugement, cette
peinture de Manet réussit à
suggérer sa position ambiguë dans
la société. L'arrière-plan
d'éventails ajoute à l'effet
décoratif, mais renvoie aussi au
goût de Manet pour l'art japonais
qui eut sur lui une grande
influence. Nina porte sans doute
un costume d'Algérienne, et même
exécuté dans l'atelier du peintre,
le décor était disposé de telle sorte
qu'il pouvait être aussi bien celui
de la maison de Nina.

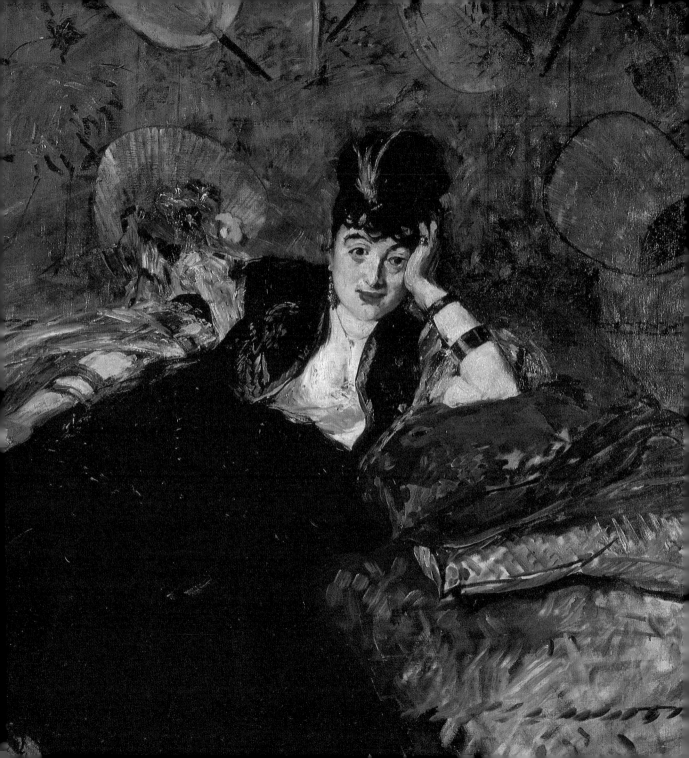

LA FAMILLE MONET
AU JARDIN, 1874

Huile sur toile. 69 x 99,7 cm
New York, The Metropolitan Museum of Art

◁ *Double-page précédente 46-47*

Manet était reconnu comme le chef
de file incontesté de la jeune
génération rebelle, et Monet et
Renoir faisaient partie de ce qu'on
appelait la «bande à Manet». Mais,
bien que Manet en connût
quelques-uns à travers les
discussions de café, il ne partageait
pas leurs préoccupations sur la
peinture en plein air et refusa de
participer à la première exposition
impressionniste en avril 1874.
Néanmoins, il admirait
particulièrement le talent de
Monet, et les deux hommes se
rencontrèrent souvent durant l'été
de 1874. Ici, le peintre d'atelier
travailla, rapidement, à l'extérieur
pour saisir un moment délicieux
dans le jardin de Monet. Madame
Monet s'appuie contre un arbre,
son fils à demi étendu sur sa robe;
autour d'eux, les poules s'ébattent
et Monet jardine.

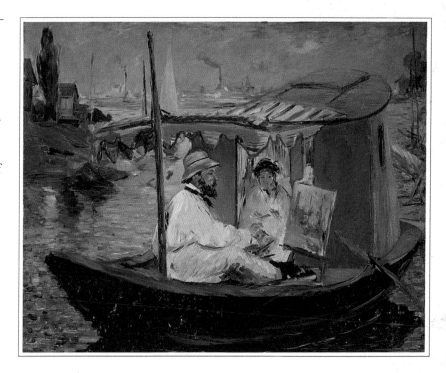

△ CLAUDE MONET PEIGNANT DANS SON BATEAU-ATELIER, 1874
Huile sur toile. 106 x 134 cm
Stuttgart, Staatsgalerie

Manet passa l'été de 1874 à
Gennevilliers, sur les bords de
Seine, en face d'Argenteuil où
habitait Monet. Les deux hommes
passèrent de longs moments
ensemble, peignant souvent côte à
côte. Sous l'influence de Monet,
Manet travaillait plus souvent en
plein air et sa palette s'éclaircissait;
mais il demeurait
fondamentalement plus attaché
aux personnages qu'aux paysages
pour eux-mêmes. Il a peint
Monet et sa femme sur le bateau
que l'artiste utilisait comme atelier
sur l'eau. Il sillonnait la Seine
d'amont en aval, s'arrêtant dès
qu'un lieu l'inspirait. Monet,
souvent à court d'argent, pouvait
toujours compter sur l'aide de
Manet qui n'avait guère plus de
succès que lui, mais dont
l'existence matérielle ne dépendait
pas autant de son art.

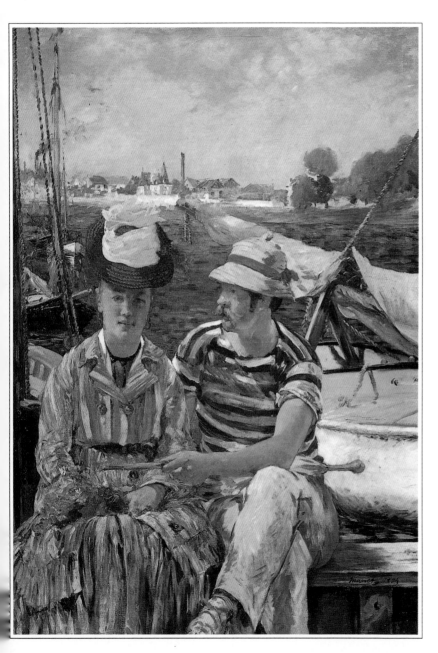

◁ **ARGENTEUIL**, 1874

Huile sur toile. 149 x 115 cm
Tournai, musée des Beaux-Arts

Une des toiles « d'atmosphère » les plus séduisantes que Manet aient peintes durant cet été passé à Gennevilliers. Ici, on ne voit pas le village, mais il est situé à la hauteur des personnages et des bateaux. Au fond, Argenteuil est niché dans un méandre de la Seine dont le bleu un peu vif avait fait dire à un critique chagrin « qu'il était sur un fleuve d'indigo ». Manet souhaitait peindre Monet et Camille en canoteurs, mais ils ne purent tenir aussi longtemps et Manet trouva d'autres modèles. On ignore l'identité de la femme, mais l'homme est sans doute le beau-frère de Manet, Rudolf Leenhoff. Cependant, plus tard, un témoin déclara qu'il s'agissait d'un certain baron Barbier, ami de Maupassant, et, de fait, ce tableau, ainsi qu'*En Bateau*, pourrait aisément illustrer certains récits de l'écrivain.

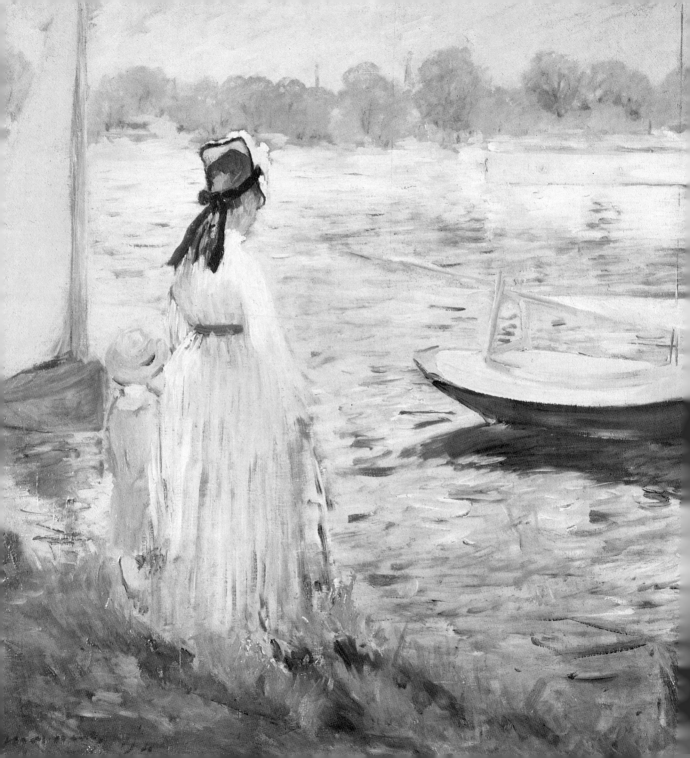

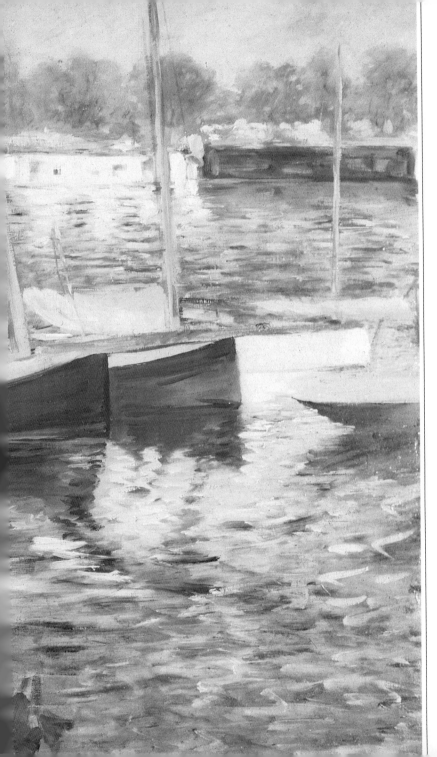

◁ **BORDS DE LA SEINE À ARGENTEUIL**, 1874

Huile sur toile. 62,3 x 103 cm
Collection particulière

C'est une toile pleine de sérénité : Manet s'approche ici au plus près du plaisir sans mélange qu'offre la nature, primordiale, dans la peinture impressionniste. Ce plaisir émane du sentiment de paix engendré par le mouvement lent et régulier du courant et par les reflets multipliés à l'infini. Même dans ce paysage idyllique, la présence des personnages reste forte, bien qu'ils nous tournent le dos, tout absorbés par la scène. Les modèles sont peut-être Camille et son fils Jean. La vue est peinte de Gennevilliers et notre regard se porte de l'autre côté de la Seine vers Argenteuil (voir aussi p. 49). Le bâtiment blanc, tout en longueur, que l'on aperçoit au fond, était un établissement de bains.

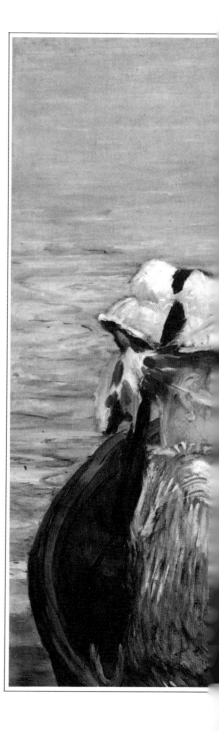

▷ **EN BATEAU**, 1874

Huile sur toile. 97,2 x 132 cm
New York, The Metropolitan Museum of Art

C'est une autre de ces belles toiles de l'été 1874. La femme est peut-être Camille Monet (son chapeau est presque le même que celui du modèle des *Bords de la Seine à Argenteuil*, p. 51), l'homme, la main sur la barre, ressemble au personnage qui posa pour Argenteuil (p. 49). Mais la composition est exécutée avec tant de soin qu'il est peu vraisemblable que Manet l'ait peinte en plein air, à la manière impressionniste.

Les objets situés sur le bord du tableau ont été coupés, trait emprunté aux estampes par les peintres français les plus avertis. L'angle de vue exclut le ciel et l'horizon, et met en valeur l'unité de cette composition cernée par la rivière. La matière chatoyante de la robe est un tour de force : les coups de pinceau veloutés contrastent de façon frappante avec la technique appliquée au reste du tableau.

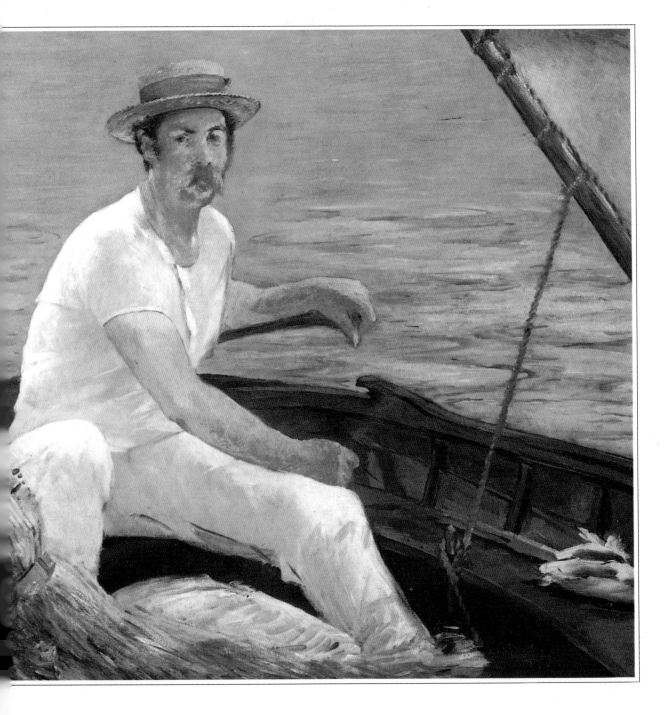

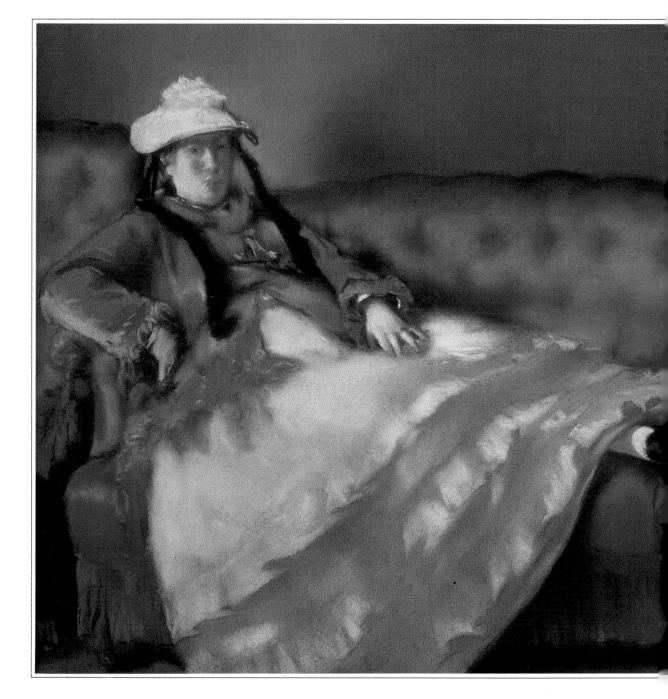

◁ **MADAME MANET SUR UN CANAPÉ BLEU,** 1874

Pastel sur papier marouflé sur toile. 65 x 61 cm
Paris, musée du Louvre, cabinet des Arts graphiques

Manet fit de nombreux portraits de sa femme, mais celui-ci est le seul au pastel. Riche et tendre à la fois, cette technique se prête à la création de zones aux teintes brillantes et aux effets agréables. La douceur et l'intensité du travail de Manet s'opposent curieusement à l'attitude du modèle ; sans doute n'est-ce là qu'une interprétation moderne erronée, mais on dirait que cette femme, replète et fâchée, revient de faire des courses, et que, échauffée et irritée, elle s'est affalée sur le canapé, laissant éclater sa colère. Cela est d'autant plus surprenant que Manet était très sensible à l'apparence de sa femme. Lorsque son ami Degas fit le portrait de Madame Manet au piano, Manet étant allongé sur un canapé, ce dernier fut si contrarié de la façon dont l'artiste l'avait représentée de profil, qu'il découpa la partie droite de la toile et la détruisit.

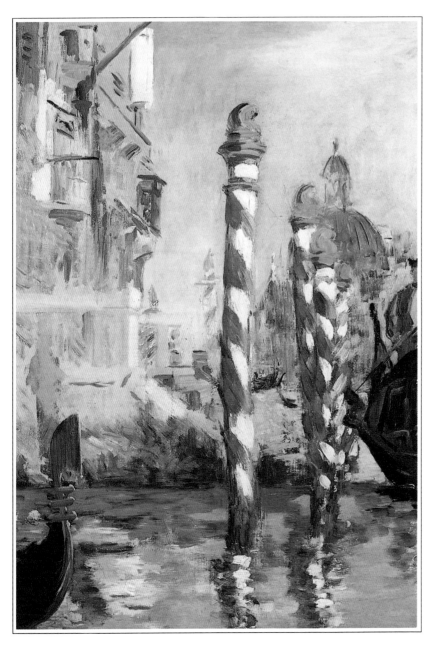

◁ **LE GRAND CANAL
À VENISE,** 1874

*Huile sur toile. 57 x 48 cm
Collection particulière*

Manet visita Venise en septembre
1874, avec son ami le peintre James
Tissot qui s'était installé à Londres
après la guerre de 1870. S'il est vrai
que la splendeur de Venise a
inspiré de nombreux peintres,
Manet ne réussit pas à y
demeurer.Il ne reste de ce voyage
que deux tableaux : *Le Grand Canal
à Venise* et une scène de gondole un
peu moins élaborée. Le Grand
Canal est la « rue principale » de
Venise, large et majestueux, bordé
d'élégantes demeures s'élevant au
ras de l'eau. Cependant, Manet a
évité les vues panoramiques,
comme on en avait tant vu. Il les
remplace par une subtile
composition, dans laquelle les
lignes verticales des bâtiments et
des statues servent de décor aux
pontons bleus et blancs du Canal et
aux volutes de la proue d'une
gondole.

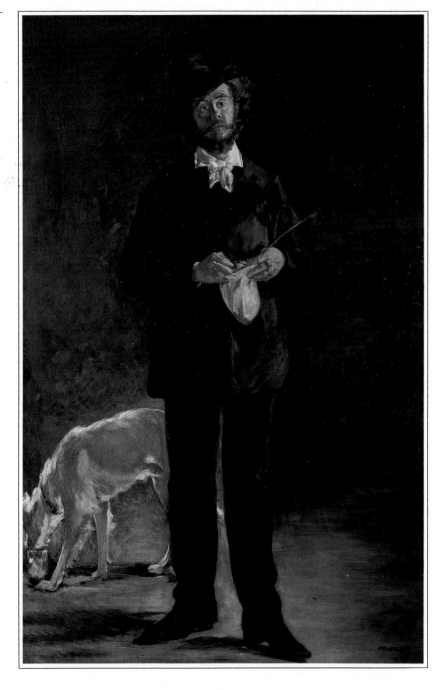

▷ **L'ARTISTE**, 1875

Huile sur toile. 192 x 128 cm
São Paulo, Museu de Arte Moderna

D'un certain point de vue, on
pourrait considérer cette toile
comme une blague que Manet se
serait faite à lui-même, ou peut-
être à toute la profession. *L'Artiste* a
une allure bohème, légèrement
minable. C'est un portrait de
Marcellin Desboutin, artiste
aristocrate et poète, qui ne
dépassera jamais le stade de
l'amateurisme désinvolte. Son
caractère était à l'opposé de celui
de son bouillant cousin, Henri
Rochefort, que Manet peindrait
quelques années plus tard (p. 73).
Le chien qui boit de la bière est un
morceau de bravoure qui renforce
l'impression d'un mode de vie
agréable mais quelque peu
débraillé. Desboutin faisait partie
du cercle de Manet, fréquentant
les mêmes cafés, le Guerbois et,
plus tard, la Nouvelle-Athènes.
L'idée que Manet a de ce
personnage est confirmée dans le
célèbre tableau de Degas,
L'Absinthe, où il apparaît en buveur.

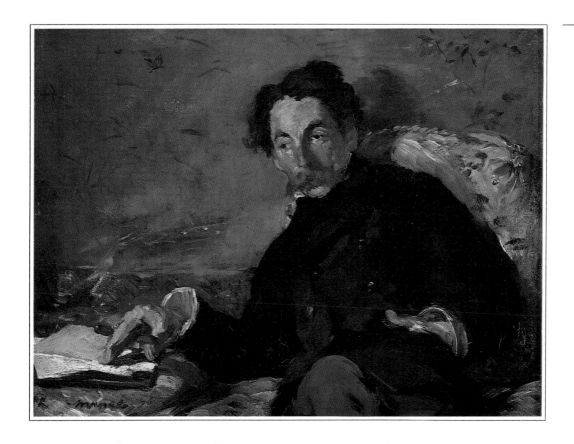

△ **PORTRAIT DE STÉPHANE MALLARMÉ**, 1876

Huile sur toile. 27 x 36 cm
Paris, musée d'Orsay

Manet, homme cultivé, comptait parmi ses amis les deux plus grands poètes de son siècle : Baudelaire et Mallarmé. Le premier mourut en 1867, mais le second, dix ans plus jeune que Manet, survécut au peintre. Le deux hommes devinrent amis en 1873, alors qu'ils habitaient le quartier des Batignolles. A l'époque, Mallarmé n'était qu'un obscur professeur d'anglais; il acquit bientôt une certaine réputation, bien que sa poésie demeurât plutôt confidentielle. Il écrivit un essai pour prendre la défense de Manet, tandis que l'artiste illustrait le *Prélude à l'après-midi d'un faune* du poète ainsi que ses traductions d'Edgar Poe. Manet montre son ami une main dans la poche, assis dans une attitude calme, détachée, et fumant paresseusement son cigare. Il n'y a aucune allusion à sa qualité d'écrivain, sauf, peut-être, le livre ou le manuscrit sur lequel la main est posée.

▷ **FAURE DANS LE RÔLE D'HAMLET**

Huile sur toile. 196 x 130
Essen, Folkwang Museum

Le célèbre chanteur Jean-Baptiste Faure est montré ici en costume d'Hamlet, dans l'opéra d'Ambroise Thomas. Ce rôle fit sa réputation lorsqu'il le chanta à l'Opéra de Paris en 1861. On le voit ici à la fin de sa brillante carrière. C'est dans son costume noir traditionnel que Manet fit son portrait, avec l'épée tirée, comme s'il s'apprêtait à entrer dans l'atmosphère sanglante de l'action. Mais pour l'instant, il est seul, et l'absence de tout élément scénique accentue cet aspect : il s'apprête à chanter le grand air solo de l'opéra. Faure, ami et mécène de Manet, lui avait acheté plusieurs toiles dès le début des années 1870. Cependant, il ne fut pas satisfait de ce portrait et le refusa. Manet sentit peut-être que Faure avait raison et peignit cette seconde version, bien plus puissante.

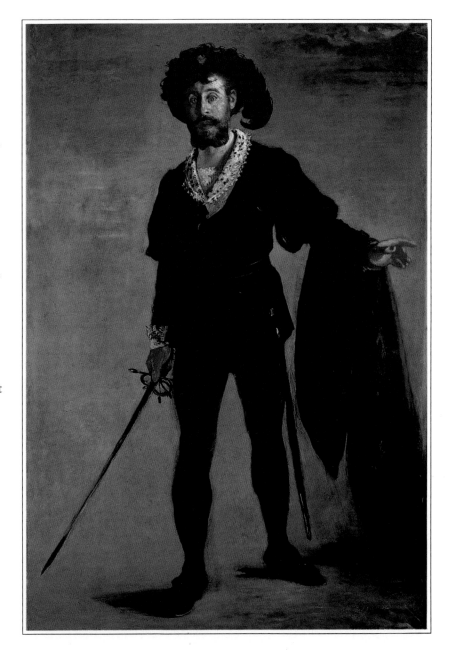

▷ **NANA**, 1877

Huile sur toile. 154 x 115 cm
Hambourg, Kunsthalle

Avec Nana, Manet revient à un
sujet «inavouable», qu'il avait
abordé avec *Olympia* (p. 15); mais
dans ce tableau, l'atmosphère est
plus douce, moins provocante.
Nana, debout devant son miroir,
très sûre d'elle, se maquille, une
houpette à la main. Ignorant son
admirateur d'âge mûr, elle s'arrête
pour lancer un regard aimable et
direct au spectateur. Ce
personnage se réfère à celui de
L'Assommoir de Zola, paru en
feuilleton en 1877. De plus, Manet
savait sans doute que Zola, qu'il
avait peint quelques années plus
tôt (p. 32), écrivait un roman dont
le personnage principal était
précisément *Nana* : une actrice-
courtisane qui menait les hommes
par le bout du nez. Refusé pour
immoralité par le jury du Salon,
Nana fut accroché dans la vitrine
d'une boutique du boulevard des
Capucines où il faillit déclencher
une émeute.

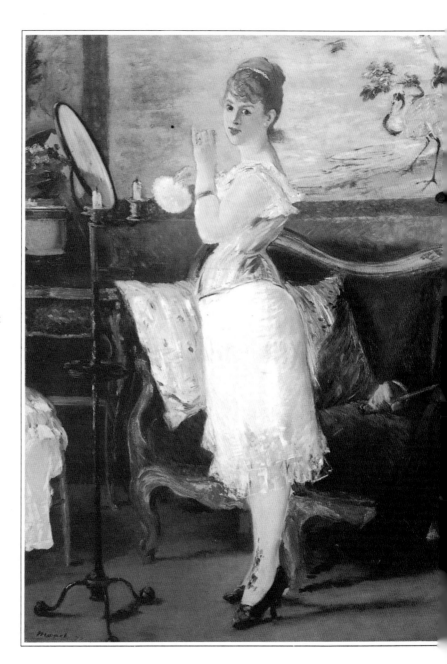

▷ **LA PRUNE**, 1878

Huile sur toile. 73,6 x 50,2 cm
Washington, National Gallery of Art

La signification de cette jolie étude
en rose et mauve a soulevé bien
des interrogations, mais en
définitive, cela importe peu : ce qui
compte, comme dans les autres
œuvres de Manet, c'est la peinture
et non le « message ». La jeune
femme est assise dans un café, une
cigarette non encore allumée à la
main. On lui a servi une
gourmandise populaire, une prune
à l'eau-de-vie. C'est à l'évidence
une jeune ouvrière qui s'offre un
instant de plaisir. Certains
commentateurs l'ont identifiée
comme une prostituée ou l'ont
décrite une peu ivre. Mais il n'y a
aucune preuve de ces deux
hypothèses. *La Prune* est à peu près
contemporain de Nana (p. 60) et,
comme cette œuvre, peut se référer
à *L'Assommoir* de Zola. Tout
empreint de mélancolie, ce tableau
pourrait rejoindre les conclusions
de *L'Assommoir* : les pauvres auront
beau travailler et épargner, ils
n'échapperont jamais au caniveau.

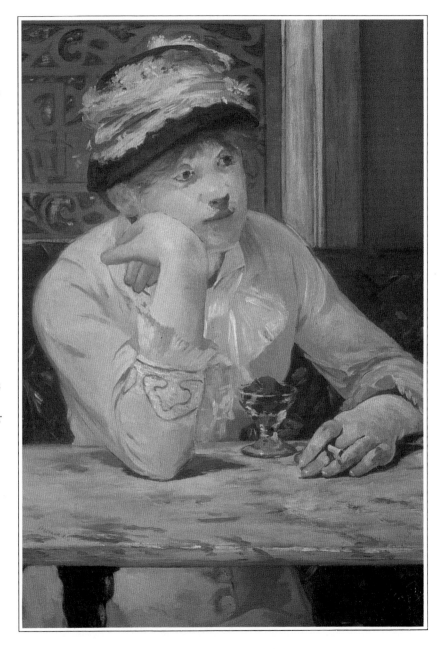

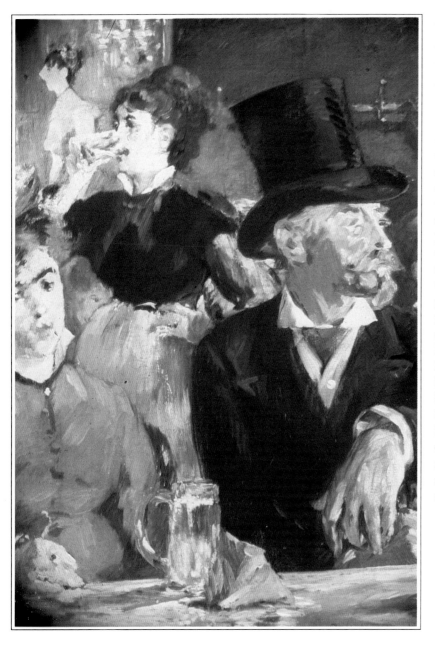

◁ **CAFÉ-CONCERT**, 1878

Huile sur toile. 47,5 x 39,2 cm
Baltimore, The Walters Art Gallery

Voici l'une des nombreuses scènes
de café peintes par Manet en 1878-
1879. Précisons que nous sommes
au café-concert, où le client payait
son entrée pour assister au
spectacle ; on pouvait prendre une
consommation, sans que cela soit
une obligation. Contrairement à
son ami Degas, Manet s'intéressait
plus au public qu'aux artistes, bien
qu'il ait peint, vers 1879, *La
Chanteuse de café-concert* où l'on voit
une femme élégante chantant en
plein air. Ici, les personnages au
premier plan ne semblent prêter
attention ni à la chanteuse ni à
leurs voisins, peut-être à cause de
la différence de classe. Le cadre est
la brasserie Reischoffen, sur le
boulevard Rochechouart. Malgré
l'immobilité des sujets principaux,
les reflets dans les miroirs et les
couleurs chatoyantes évoquent
avec force le tintement des verres
entrechoqués et l'ambiance animée
du lieu.

▷ **AU CAFÉ**, 1878

Huile sur toile. 77 x 83 cm
Winterthur, collection Oskar Reinhart

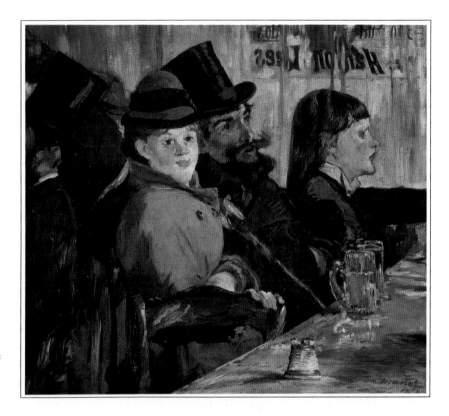

A l'origine, ce tableau faisait partie
d'une toile plus grande que Manet
découpa, comme cela lui arrivait
souvent, car il n'en était pas
satisfait. Il en conserva deux
morceaux, habilement retravaillés
pour en faire deux tableaux
indépendants, la partie gauche
étant *Au café*, et la droite, *Coin de
café-concert* (p 65). Cependant,
Manet a dû beaucoup reprendre
cette toile : il remplaça le décor de
la scène par une fenêtre vitrée et
les consommateurs regardent vers
l'intérieur du café. Le modèle de
l'homme en haut de forme est le
graveur Henri Guérard et la femme
en chapeau, l'actrice Ellen André,
tous deux amis de Manet. Tel qu'il
est, ce tableau dégage une toute
autre impression que son
« pendant » : au lieu du bruit et de
l'agitation du café-concert, il
évoque la chaleur accueillante et
intime d'un café, par une soirée
plutôt froide.

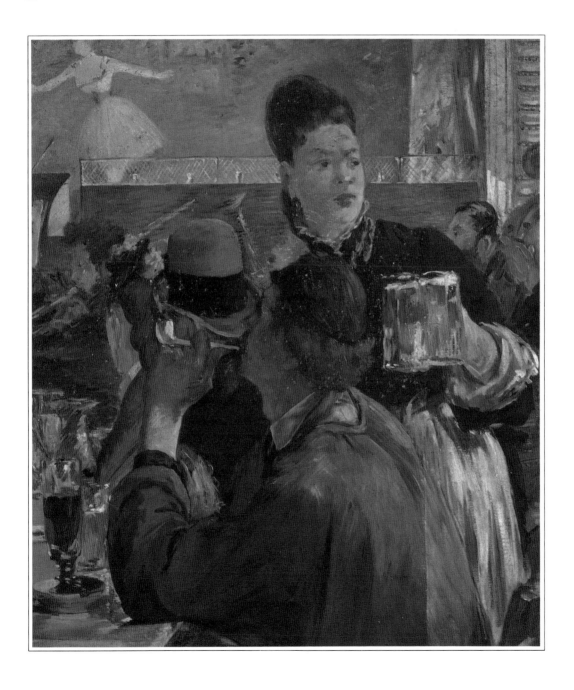

▷ COIN DE CAFÉ-CONCERT,
1878-1880

Huile sur toile. 98 x 79 cm
Londres, National Gallery

A l'époque où Manet peignit ce
tableau, le café-concert était
devenu une institution bien
parisienne, associant les numéros
sur scène aux agréments du bar.
Manet fit poser une vraie serveuse,
et, comme elle insistait pour venir
avec son ami, celui-ci fit aussi
partie du tableau : c'est le
personnage habillé en blouse
d'ouvrier fumant sa pipe de terre.
Le musée d'Orsay conserve un
tableau de plus petites dimensions,
un gros plan, intitulé *La Serveuse de
bocks*, que certains considèrent
comme l'original ; c'est plus un
portrait de la serveuse qui, moins
occupée, prend le temps de
regarder le spectateur par-dessus
les tables. Ici, elle est bien plus
affairée et sert les verres tout en
prenant une autre commande.

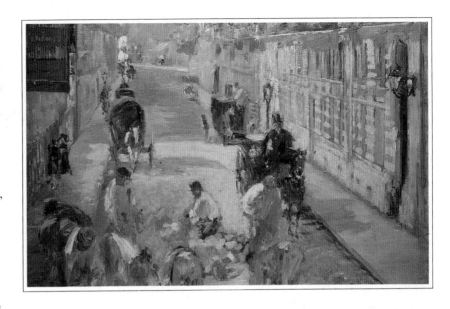

△ LA RUE MOSNIER AUX PAVEURS, 1878

Huile sur toile. 64 x 80 cm
Collection particulière

Cette rue animée est une vue de la
rue Mosnier (devenue de Berne en
1884) prise de la fenêtre de l'atelier
de Manet, rue Saint-Pétersbourg,
près de la gare Saint-Lazare, où fut
peint *Le Chemin de fer*. Manet fit
d'autres versions de cette
perspective, dont une où l'on voit
la rue décorée des drapeaux du
14 juillet. Pour ce tableau, il fit
quelques études préparatoires, qui
donnent son intérêt à la toile
définitive. Elle fut exécutée d'un
pinceau léger, comme à main
levée, en omettant certains détails ;
les paveurs, en particulier sont
peints en quelques coups de
pinceau épais et visibles, très
efficaces, qui font apparaître la
force des gestes.

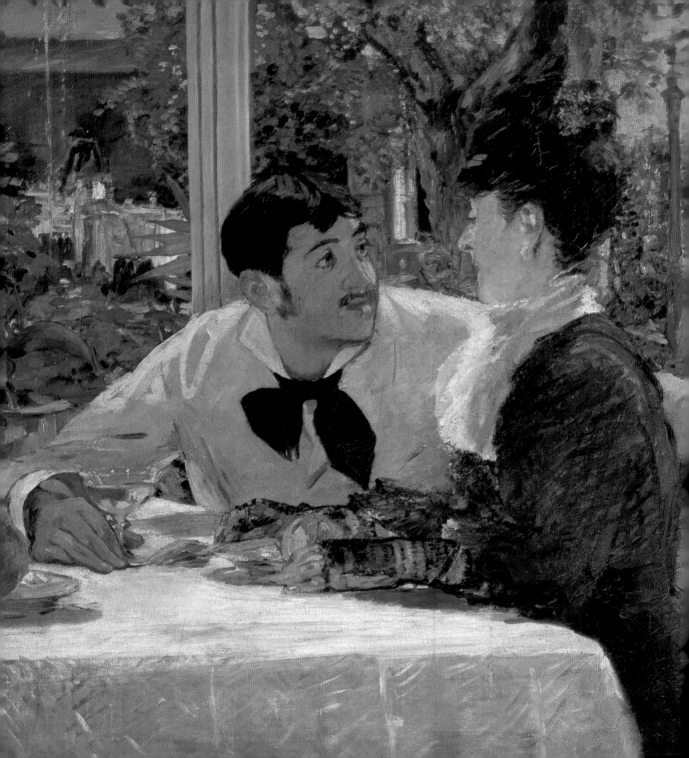

◁ **CHEZ LE PÈRE LATHUILE**, 1879

Huile sur toile. 92 x 112 cm
Tournai, musée des Beaux-Arts

Voici une des toiles de Manet où la sensation d'un plaisir sans mélange est la plus évidente. Ce pourrait être une scène douce-amère, tirée d'un roman de l'époque – le jeune homme pauvre faisant la cour à une femme plus âgée. Mais en fait, si cette toile ne raconte aucune histoire, Manet nous invite certainement à la lire dans ses moindres détails : le regard un peu trop béat du garçon, un début d'intimité indiqué par la main sur le dossier de la chaise, l'attitude de la femme, tendue, mais presque consentante, enfin, à l'arrière-plan, le serveur discret observant la scène. Le choix final du sujet se fit presque par hasard. L'allure du fils Lathuile avait impressionné Manet qui commença à le peindre dans un costume de dragon avec l'actrice Ellen André. Un jour, celle-ci ayant fait faux-bond, le peintre, agacé, la remplaça par Judith French. Mais, insatisfait de ce nouveau couple, il effaça la toile, fit quitter son uniforme au jeune homme, lui donnant sa propre veste, et recommença. Le résultat fut un chef-d'œuvre.

▷ **DANS LA SERRE**, 1879

Huile sur toile. 115 x 150 cm
Berlin, Nationalgalerie

Ici, la maîtrise de Manet, tant pour les couleurs étincelantes que pour le rendu des matières, demeure inégalée. Des éléments, tels les fleurs exotiques luxuriantes, le noir profond du veston de l'homme, la jupe plissée de la femme et les barreaux de la balustrade, créent une troublante interférence entre le naturel et l'artificiel. Vue de cette manière, l'indolence des personnages n'est pas déplacée, bien que Manet ne l'ait pas expressément souhaitée : on dit même qu'il les a encouragés à marcher et à parler et qu'il avait même fait venir Madame Manet pour les distraire. Cette serre faisait partie d'un atelier occasionnel que Manet avait loué rue d'Amsterdam en 1878-1879 ; les modèles sont Jules Guillemet et sa femme américaine, dont la tenue impeccable s'explique par le fait que le couple exploitait un atelier de haute couture rue Saint-Honoré.

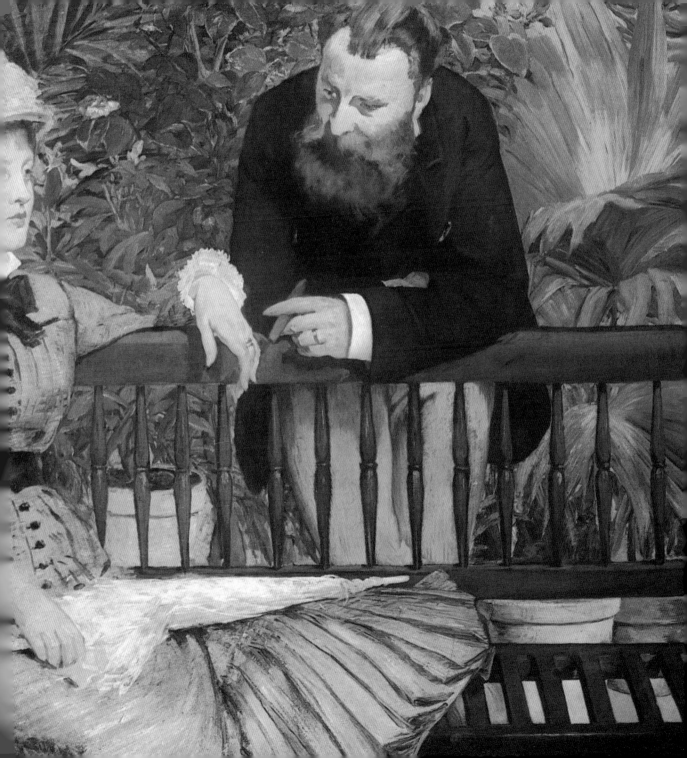

▷ UN CAFÉ PLACE DU
THÉÂTRE-FRANÇAIS,
1876-1878

Pastel et huile sur toile. 32,4 x 45,7 cm
Glasgow, Art Galleries and Museums

En 1880, au début de l'ataxie
locomotrice qui devait l'emporter,
Manet souffrait terriblement des
jambes et passa plusieurs mois dans
une clinique, à Bellevue, où il
suivit un traitement
d'hydrothérapie. Il décrivit les
bains et les massages comme un
régime de « torture », mais il
supporta encore moins son exil de
Paris. Il s'ennuyait à la campagne
et fut réduit à ne peindre que des
natures mortes. Revenu dans la
capitale, le peintre retrouva la
société qu'il aimait. Mais sa
faiblesse croissante se reflétait dans
son travail : il utilisait des
techniques moins exigeantes
physiquement, le pastel plutôt que
la peinture sur chevalet. Les
pastels de Manet peuvent paraître
un peu affadis, car ce sont les
œuvres d'un homme malade qui
savoure la douceur de la jeunesse
et du printemps, mais il a fait là un
chef-d'œuvre : on retrouve
l'ambiance de la vie des cafés, avec
laquelle il était si heureux d'avoir
renoué.

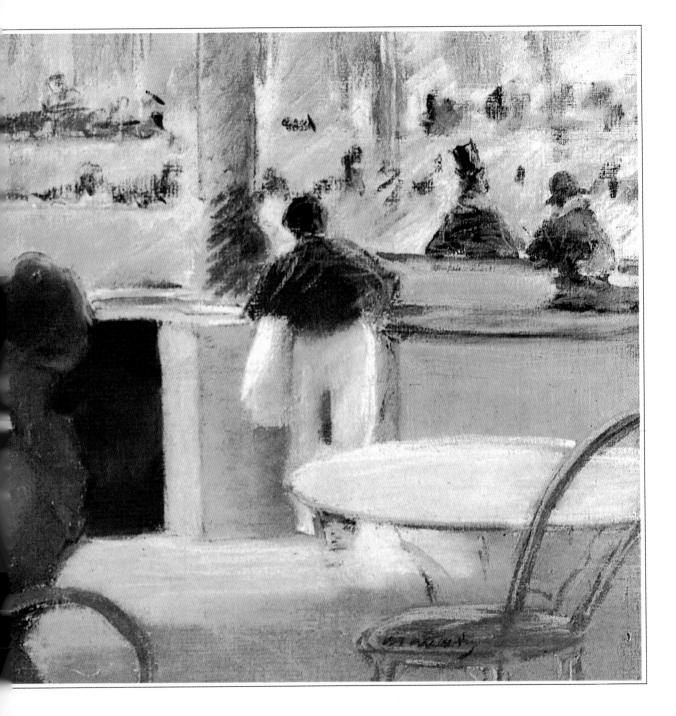

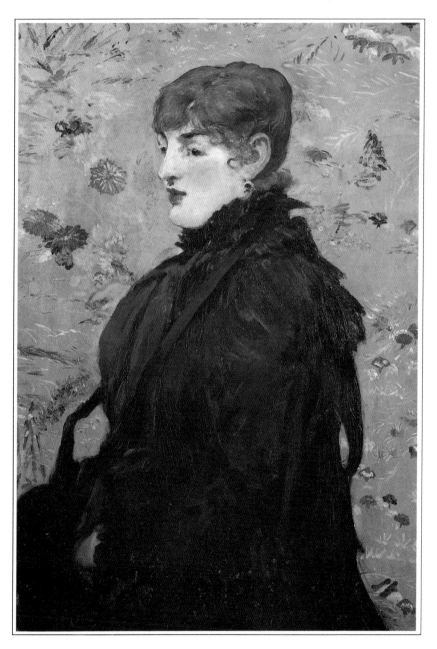

◁ L'AUTOMNE/ÉTUDE D'APRÈS
MÉRY LAURENT, 1882

Huile sur toile. 73 x 51 cm
Nancy, musée des Beaux-Arts

Durant toute sa carrière, Manet
tenta d'adapter la tradition des
maîtres anciens au style et au
caractère particulier de son époque
« moderne ». En 1881, il renouvela
le thème des Quatre Saisons,
représentées par des femmes
superbes se détachant sur des
décors appropriés. Seules deux
toiles fuent achevées. *Le Printemps*
était le portrait d'une jeune actrice,
Jeanne de Marsy : jolie et fraîche,
bien que légèrement
conventionnelle. Ce fut une des
propositions du peintre acceptées
au Salon. Adossée à un décor de
chrysanthèmes, l'automne est
figuré par Méry Laurent. A peine
âgée de trente ans, cette jeune
femme avait fui sa famille
nancéenne pour venir vivre à Paris
une vie théâtrale et amoureuse un
peu agitée. Possédant une réelle
culture, s'intéressant aux arts, Méry
Laurent fut très attachée à Manet :
à chaque anniversaire de la mort du
peintre, elle allait déposer sur sa
tombe le premier lilas.

▷ **PORTRAIT D'HENRI ROCHEFORT**, 1881

Huile sur toile. 81,5 x 66,5 cm
Hambourg, Kunsthalle

Ce portrait saisissant met en
lumière le caractère fougueux
d'Henri Rochefort, personnage
politique de l'opposition et
polémiste de grand talent, sous le
second Empire. Après la chute de
Napoléon III et la défaite de 1871,
Paris fut aux mains de la Commune
qui lança un défi au nouveau
gouvernement républicain. Manet
était parti rejoindre sa famille et
n'assista pas à la répression
sanglante organisée par les troupes
gouvernementales. Parmi les
Communards arrêtés se trouvait
Henri Rochefort. En 1873, il fut
condamné à la réclusion à
perpétuité et envoyé en Nouvelle-
Calédonie; l'année suivante, il
réussit une périlleuse évasion.
Quand Manet le rencontra, il était
en France depuis peu, ayant
bénéficié d'une amnistie.

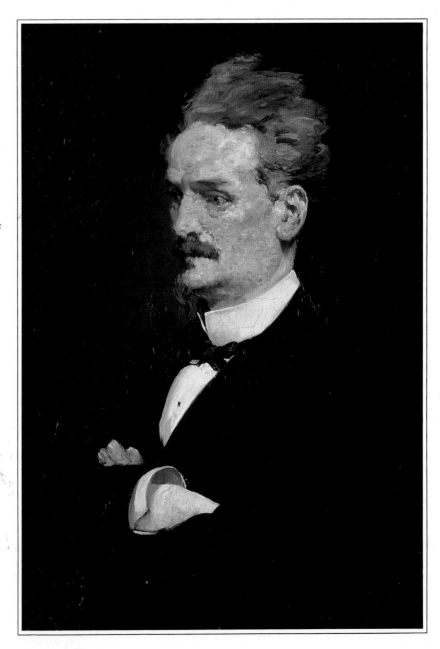

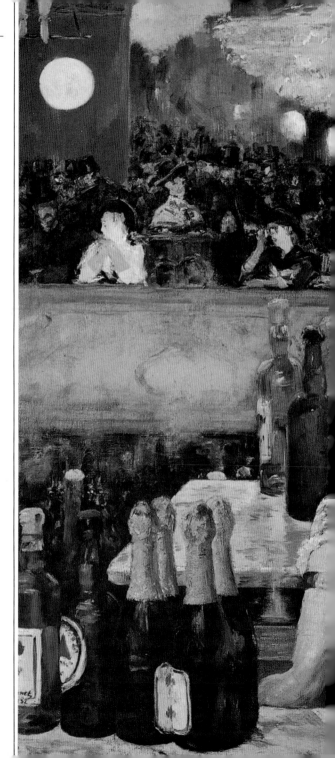

▷ UN BAR AUX
FOLIES-BERGÈRE, 1882

Huile sur toile. 96 x 130 cm
Londres, Courtauld Institute Galleries

Voici donc la dernière œuvre
d'envergure de Manet représentant
une scène de la vie parisienne, à
laquelle le peintre a consacré une
grande part de son art. C'est peut-
être son chant du cygne, car déjà
cette année-là, il ne se déplaçait
plus qu'avec des cannes et
travaillait par intermittence. Après
quelques études aux Folies-
Bergère, la toile fut peinte dans son
atelier où il fit venir une vraie
serveuse. Il l'installa derrière une
table de marbre sur laquelle il posa
des bouteilles, des verres et des
fruits. Ce tableau est d'une
brillante conception : la serveuse
nous fait face, prête à nous servir,
tandis que le public n'apparaît que
dans la glace derrière elle ; le
spectacle demeure invisible, à
l'exception de jambes et de bottes,
sur un trapèze, à peine entrevues
dans le coin supérieur gauche de la
toile. Avec *Un bar aux Folies-
Bergère*, Manet signe son ultime
chef-d'œuvre parisien.

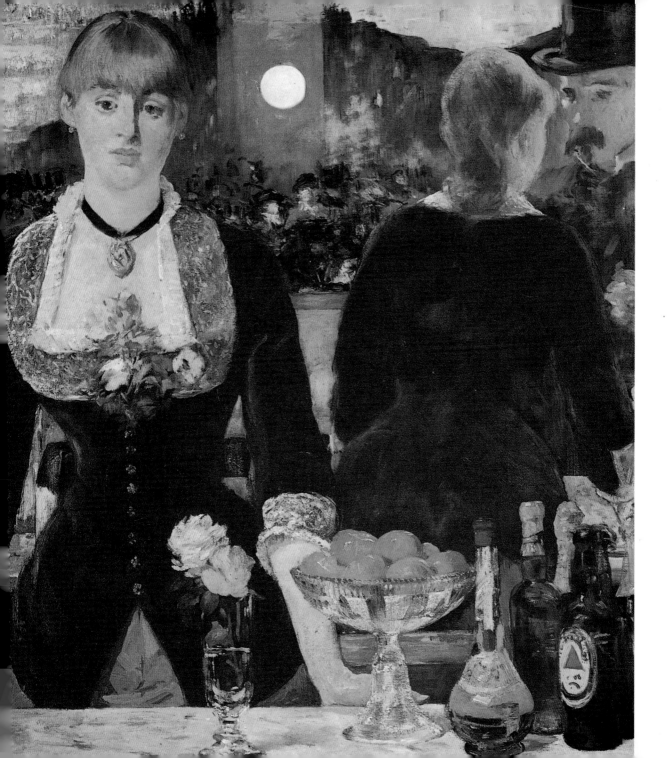

▷ LA MAISON DE RUEIL, 1882

Huile sur toile. 92 x 73 cm
Melbourne, Netional Gallery of Victoria

Il se dégage de cette toile une intense impression de calme et de fraîcheur. Lorsqu'il peint cette toile, Manet peut à peine marcher et regrette sa décision d'être venu à la campagne prendre quelque repos, loin des distractions de Paris. L'absence de personnage n'indique aucun changement de style ou de conception. A la vérité, il n'y avait guère autre chose à peindre, et il lui aurait été difficile d'entreprendre un portrait, car il ne travaillait que par courtes périodes. Mais, quoi qu'il arrive, un peintre doit peindre : par une ironie inconsciente, Manet disait que le travail lui était nécessaire pour se sentir bien. Ici, il a adopté la technique impressionniste, construisant le tableau par touches brèves et fragmentées, créant ainsi une atmosphère naturelle et vivante ; quant à la maison, traitée de manière plus uniforme, elle donne à la composition une certaine stabilité, non impressionniste. L'emplacement de l'arbre donne une audace singulière à la composition de l'ensemble.

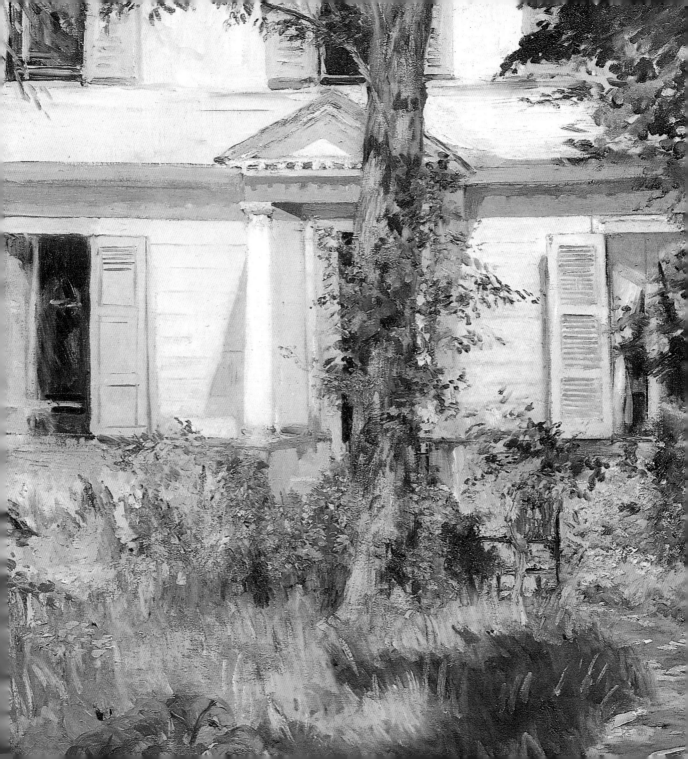

▷ ROSES ET TULIPES DANS UN VASE CHINOIS, 1882

Huile sur toile. 54 x 33 cm
Suisse, collection particulière

Dans les derniers mois de sa vie, Manet était trop malade pour peindre des compositions élaborées. Il travaillait à une série de tableaux de fleurs de petites dimensions (celles-ci sont parmi les plus grandes), ne plaçant que quelques boutons dans une coupe à champagne ou dans un vase, dans un décor neutre. Ce tableau semble avoir été exécuté très rapidement et, malgré sa maladie, avec une touche si précise que les fleurs conservent leur apparence de fraîcheur et de fragilité, comme si le moindre souffle allait faire tomber un pétale. L'amour de Manet pour les fleurs est bien connu et, pendant cette période, ses amis, dont Méry Laurent, lui en envoyèrent à profusion. Un jour que la femme de chambre de Méry lui apportait encore un bouquet, il la fit poser pour commencer un pastel. Après sa mort, le 30 avril 1883, on retrouva le pastel inachevé sur le chevalet.

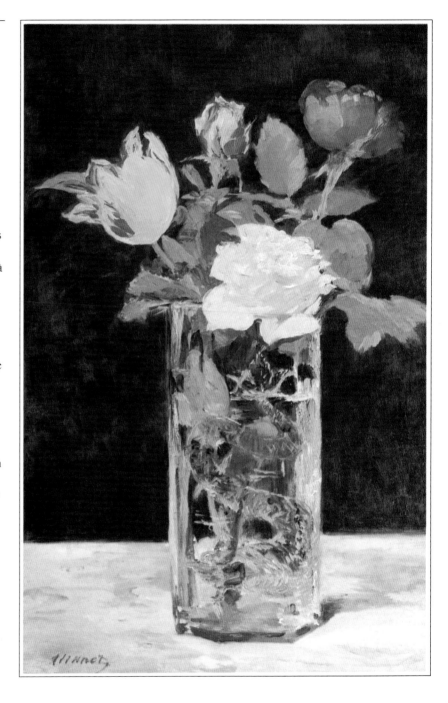

L'Éditeur remercie les institutions, musées, agences ou particuliers
qui lui ont donné l'autorisation de reproduire les œuvres de ce livre :

Bridgeman Art Library, Londres / Art Institute of Chicago *18-19* ; Neue Pinakotek, Munich *30-31, 48* ; Collection Buhrle, Zurich *36-37, 78* ;
Ny Calsberg Glyptotek, Copenhague *8* ; Art Museum, Cincinnati, Ohio *23* ; Courtauld Institute Galleries, Londres *74-75* ;
Art Gallery and Museum, Glasgow *70-71* ; Giraudon / Louvre *24-25* ; Giraudon / Musée d'Orsay *14-15, 26* ; Kunsthalle Hambourg *60, 73* ;
Louvre *12-13, 28, 40-41, 54-55* ; Metropolitan Museum of Art, New York *46-47, 52-53* ; Musée des Beaux-Arts, Nancy *72* ;
Musée des Beaux-Arts, Tournai *49, 66-67* ; Musée d'Orsay *9, 22, 32, 33, 34, 44-45, 58* ; Musée du Petit Palais *29* ;
Museu de Arte, São Paulo *57* ; National Gallery, Londres *10-11, 35, 64* ; National Gallery of Art, Washington DC *20-21, 39, 61* ;
Natinal Gallery of Victoria, Melbourne *77* ; Collection particulière *16, 38, 50-51, 65* ; Provincial Security Council, San Francisco *56* ;
Staatliche Museen Preussischer Kulturbesitz, Berlin *68-69* ; Stadelsches Kunstinstitut, Francfort *42-43* ;
Stadtische Kunsthalle, Mannheim *27* ; Walters Art Gallery, Baltimore, Maryland *62, 63* ; Zentrale Museums, Essen *59*.